U0114919

中華文化基本叢書

白巍　戴和冰　主編

01

白巍　著

CHINESE PAINTINGS

中國繪畫

似與不似

總　序

　　時下介紹傳統文化的書籍實在很多，大約都是希望通過自己的妙筆讓下一代知道過去，了解傳統。希望啓發人們在紛繁的現代生活中尋找智慧，安頓心靈。學者們能放下身段，走到文化普及的行列裏，是件好事。《中華文化基本叢書》書系的作者正是這樣一批學養有素的專家。他們整理體現中華民族文化精髓諸多方面，取材適切，去除文字的艱澀，通俗易懂，深入淺出，打破了以往寫史　寫教科書的方式。從中國漢字、戲曲、音樂、繪畫、園林、建築、曲藝、醫藥、傳統工藝、武術、服飾、節氣、神話、玉器、青銅器、書法、文學、科技等內容龐雜、博大精美、有深厚底蘊的中國傳統文化中擷取一個個閃閃的光點，關照承繼關係，尤其注重其在現實生活中的生命性，娓娓道來。一張張承載著歷史的精美圖片與流暢的文字相呼應，直觀、具體、形象，把僵硬久遠的過去拉到我們眼前。可以說老少皆宜，從閱讀中都會有收穫。閱讀本是件美事，讀而能靜，靜而能思，思而能智，賞心悅目，何樂不爲？

　　文化是一個民族的血脈和靈魂，是人民的精神家園。文化是一個民族得以不斷創新、永續發展的動力。在人類發展的歷史中，中華民族的文明是唯一一個連續五千餘年而從未中斷的古老文明。在歷史漫長的進程中，中華民族勤勞善良，不屈不撓，勇於探索。尊重自然，感受自然，認識白

然，與自然和諧相處。崇尚自然而又積極進取，樂觀向上，在平凡的生活中，善待生命。樂於包容，不排斥外來文化，善於吸收、借鑑、改造，使其與本民族文化相融合，相容並蓄。她的智慧，她的創造力，是世界文明進步史的一部分。在今天，她更以前所未有的新面貌，充滿朝氣、充滿活力地向前邁進，追求和平，追求幸福，勇擔責任，充滿愛心。顯現出中華民族一直以來的達觀、平和、愛人、愛天地萬物的優秀傳統。

什麼是傳統？傳統就是活著的文化。中國的傳統文化在數千年的歷史中產生、演變，發展到今天，現代人理應薪火相傳，不斷注入新的生命力，將其延續下去。在實踐中前行，在前行中創造歷史。厚德載物，自強不息。是為序。

湯一介

序

用一根線條去散步

中國繪畫，是相對外國繪畫而言的。在漫長的發展歷史中，中國人創造了多種繪畫形式，尤其是用自己特有的毛筆、墨、中國顏料，把眼中的形象、心中的情感畫到宣紙上、絹帛上，形成了具有自己鮮明特點、顯現中國文化精神的繪畫傳統。簡淡的墨色，單純而又豐富的線條，生動地展示了中國人的情感、情趣、智慧，以及中國人對自然的認識，敬天愛人，熱愛天地萬物。一塊石，一枝花，一棵樹，一隻蟬……，小小的生命在畫家的筆下迸出絢麗的色彩。從淙淙小溪到湯湯大河，從坡岸沙渚到崇山峻嶺，從水中游魚到長空雄鷹，從憨態可掬的娃娃、長袖輕舒的麗人，到優遊林下的名士，都是活潑潑的生命，都是中國人追求進步、追求和平、追求超越的偉大精神。

相對於西方的繪畫，中國繪畫似乎是不寫實的，是平面的效果。與西方繪畫恪守科學透視原則不同，中國人有自己的畫法和理解。不追求視覺的強烈衝擊感受，而追求和諧、淡雅的美感。這是中國人的思維和性情，內斂、含蓄。畫得像一直不是中國繪畫的最高追求。蘇軾說：「論畫以形似，見與兒童鄰。」現代畫家黃賓虹則說：「絕似又絕不似於物象者，此乃

為眞畫。」每個人都希望擁有更多的時間，直到永遠。但生命是脆弱的，有限的，能延續下去的只能是人類的精神。超越有限的形的束縛，追求無限的精神世界，於是宇宙的深處生機無限。畫家們巧妙地在畫面上留下空白，留下想像暢遊的空間，令虛景與實景相生相合，不著筆處皆爲妙境。情感、性靈、生命，在點線之間，在濃淡墨色之中，主觀與客觀完美交融。「氣韻生動」的精神境界才是中國繪畫的最高理想。當西方人反覆描繪神靈、描繪戰爭場景的時候，中國人畫山畫水，畫花畫鳥，在清幽山水中，在鳥語花香中，人與自然和諧共處，天人合一。這是中國傳統文化的精神，亦是中國繪畫的意境。它從遠古走來，在今天依然充滿活力。不僅是世界畫壇的重要組成部分，也影響到周邊國家繪畫的發展。

《中國大百科全書》這樣定義繪畫，是「用色彩和線條在平面上描繪形象的美術種類」。它起源很早，因國家、地區、民族、時間的不同而各具特點，並且表現形式也不斷發展變化。迄今發現的世界上最早的繪畫作品是一萬五千年前西班牙的阿爾塔米拉洞穴壁畫和法國拉斯科洞穴壁畫。在中國內蒙古、新疆、江蘇、雲南、廣西等地也有多處新石器時代的岩畫。新石器時代彩陶器上豐富多彩的幾何紋飾、動物圖形，也是繪畫起源時期的重要組成部分。中國仰韶文化、馬家窯文化的遺存尤爲突出。

早在七千多年前，生活在陝西西安半坡村的先民們就學會了用彩繪裝飾陶器。他們甚至還畫出了人形紋樣。《人面魚紋盆》紅色的陶衣上用黑彩畫出了一張人臉，圓圓的臉龐上畫著三角形的鼻子，細而彎曲的眉毛。頭戴尖狀飾物，雙耳邊和口角畫有魚紋。簡單的線條傳達了他們的精神世界。巫師？圖騰？引起後人的無限興趣。從某個角度也支持了藝術源於巫術的說法。

在半坡之後，黃河上游的馬家窰文化的手工匠人在彩陶瓶上畫出了波濤起伏的線條。渦紋、水波紋，線條在他們手上變成了一條流動的大河，是那條養育了他們的母親河。那飛快旋轉的渦紋、起伏的波紋就是奔湧的黃河。德國藝術家保羅・克利說：「用一根線條去散步。」先民們用線訴說著這個世界：日月星辰、山川、土地、植被、飛禽走獸、神靈……，是生命，是熱愛，是敬畏，是感恩。線是簡單的，又是抽象的，最富有情感的。它是對物象觀察概括、提煉變形和創造的結果。光滑、流暢、舒緩、頓挫，如同散步，「自由自在，無拘無束」。英國學者邁珂・蘇立文（Michael Sullivan, 1916—2013）認為，這種波紋和漩渦的形式語言不僅影響了中國的山水畫，而且「它使人們公認，線條的特性要比肖形像物更重要」。

中國繪畫用線條來造型，人們認為與中國象形文字書寫有關係。唐代張彥遠在《歷代名畫記》中提出，在遠古時期，書和畫是一體不分的。元代趙孟頫則提出「書畫用筆同法」，線條在中國繪畫發展的過程中不斷成熟，成為中國繪畫的主要造型手段。欣賞中國繪畫，對線條的欣賞是不可缺少的。

中國繪畫注重線條，西方的繪畫中也不排斥線條。事實上，線條的豐富性、直接性、具體性、偶然性，線條每一部分細微的變化，在西方繪畫大師的手中被演繹得淋漓盡致。馬蒂斯的《線描人體》、畢加索的《和平的笑容》，輕鬆自如的筆調，展現了迷人的魅力。

一根線條牽著我們走進中國繪畫，雖然一本小書無法像寫繪畫史一樣面面俱到，但我們擷取有代表性的點來帶面，從局部觀全貌，也正符合中國繪畫小中見大的審美趣味。

每個人都有理想，都希望有一個精神安頓之所。當下的生活節奏很快，人難免有躁動之思。如何覓得好的心情，堅定執著，淡定從容，安靜平和，純美純淨，這是人生的嚮往。好的心情需要養，正如古人所云：「養得胸中寬快。」一幅好畫如同一本好書。讀一幅好畫可以給我們的心靈帶來幽雅安寧，帶來精神的安頓和人生的提升。中國的繪畫充滿了藝術的魅力。觀近山遠山，聽風聲雨聲，看花落花開，品味繪畫，品味人生。畫如人生，人生如畫。

　　朱光潛先生如是說：慢慢走，欣賞啊！

目　錄

參考文獻

似與不似

中國繪畫

①

龍馬精神

——飛騰進步的理想

行天莫如龍，行地莫如馬

《周禮》中說：「馬八尺以上為龍。」《山海經》說：「馬實龍精。」「龍馬精神」一詞出自唐人李郢的詩句：「四朝憂國鬢如絲，龍馬精神海鶴姿。」從此，「龍馬精神」成為漢語的一個常用詞，在今天仍是鮮活的。《中國成語大辭典》這樣解釋：龍馬，是傳說中的駿馬。龍馬精神，就是像龍馬一樣精神。形容旺健非凡的精神。中國繪畫中畫家不斷描繪駿馬的形象，漢代的畫像石、畫像磚，唐代的《百馬圖》、《昭陵六駿》，現代徐悲鴻的《奔馬》⋯⋯，每一個時代的中國畫家都在用心靈詮釋著馬。馬已不再是一個單純的動物形象，人們賦予了它更深刻的生命精神，它象徵著力量、勇氣、激情，更象徵著中國人飛騰進步的理想。

中國人對馬一直懷著無比熱愛的心情。尤其是在農業社會發展早期，馬在人們生活中佔據著重要地位。漢代伏波將軍馬援的一段話道出了當時人們對馬的認識：「夫行天莫如龍，行地莫如馬。馬者甲兵之本，國之大用。安寧則以別尊卑之序，有變則以濟遠近之難。」

在那時，馬是國力的一部分，兵強馬壯，政權才能穩固。1974年，陝西

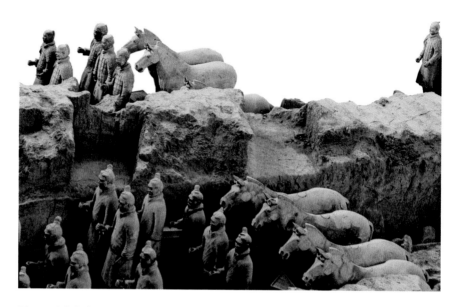

圖1-1　秦始皇陵兵馬俑1號坑，陝西臨潼秦始皇陵
兵馬俑博物館

秦始皇兵馬俑1號坑面積大約1.4萬多平方公尺，陶
俑原都有彩繪，因年代久遠，又深埋於泥土中，彩
繪基本脫落，現在看到的大多是陶質的原色了。

臨潼縣西楊村的農民在秦始皇陵東側約1.5公里的地方打井，意外地挖出了
與真人大小相仿的陶俑。經考古工作者的勘察，發現有四個隨葬俑坑，面積
達二萬多平方公尺，陶製兵馬俑約八千餘件，各種青銅兵器數萬件。其中一
號坑規模最大（圖1-1），東西長230公尺，南北寬62公尺，深約5公尺，兵馬俑
約六千件。這些陶兵陶馬以車兵、步兵混合編制，排列整齊，蔚為壯觀，顯
示了秦軍統一六國的威武雄壯的氣魄。俑高通常為1.75—1.96公尺，分將軍
俑、武官俑、武士俑。因身份不同，著裝各異。製作者採取樸素、寫實的手
法，刻畫出陶俑的不同身份、年齡、個性與心理活動，或鎮定自若，或氣宇
軒昂，或機敏剛毅，或樸實憨厚，生動地再現了秦軍訓練有素、橫掃千軍

的威嚴。陶馬雕塑精細，線條富有彈性和張力，顯示出雄渾、神駿的風采。

馬是交通工具，也是人地位的象徵。在漢代的墓室壁畫和畫像石、畫像磚中，車馬出行是最常見的題材，用來描繪墓主人生前的奢華和顯貴。內蒙古和林格爾漢墓的《車馬出行圖》（圖1-2），是迄今發現的漢墓壁畫中圖幅和榜題保存最多的一處，有一百多平方公尺。內容豐富，場面宏大。壁畫主要通過各種出行圖來表現墓主人的仕途經歷。共有文武從吏、從卒和隨員一百二十八人，馬一百二十九匹，各種車輛十乘。構圖疏密有致，線條充滿動感和力量。幾條圓轉有力的弧線（圖1-3），使體魄強健充滿原始魅力的馬躍然出壁，在蒼茫的草原上自由奔馳。車輪

圖1-2　（漢）《車馬出行圖》局部，壁畫，內蒙古和林格爾漢墓

浩浩蕩蕩的出行隊伍，顯示出墓主人生前的榮耀。車馬以簡潔的線條畫出，色彩明快。

圖1-3　（漢）《牧放圖》局部，壁畫，內蒙古和林格爾漢墓

畫面色彩明亮，跳躍的馬匹與奔走的車馬相呼應，鬆散、自由，視覺效果豐富。

滾滾，駿馬嘶鳴，富有張力、氣魄。不僅顯示了主人生前的顯赫，更是一種寬廣的氣勢。藍天，白雲，綠草，五彩的馬。雲在飄，馬群在移動，天地大矣。

在甘肅嘉峪關魏晉墓磚畫（圖1-4）上有許多馬的形象，畫法稚拙，簡單而誇張的幾筆，頓使馬神采飛揚，步伐矯健。

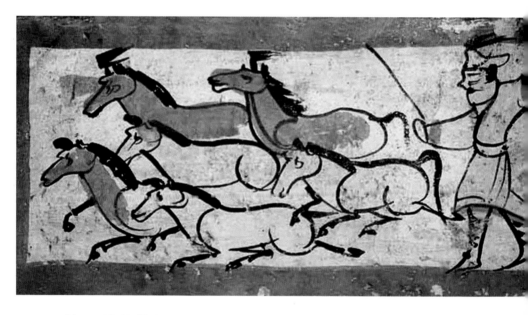

圖1-4　（魏晉）《牧馬圖》（36cm×17cm），磚畫，
甘肅嘉峪關魏晉磚墓

甘肅嘉峪關、張掖、酒泉、敦煌一帶發現魏晉時期
的壁畫墓有二十餘座。畫面構圖簡潔，線條飛動流
暢，充滿生活情趣。

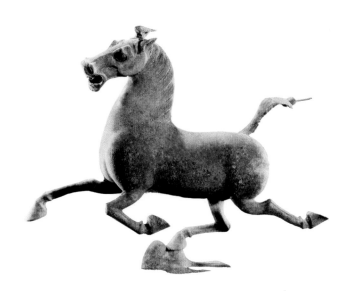

圖1-5 （漢）《馬踏飛燕》(45cm×10.1cm×34.5cm)，青銅，甘肅武威擂台東漢墓，甘肅省博物館藏

這尊銅奔馬造型生動，鑄造精美，比例準確，令人歎爲觀止。

速度給人帶來飛騰、超越的快感。「天馬行空」，是獨往獨來的自由，是擴大的空間。在那個日出而作、日落而息的時代，人們讓自己的理想插上了翅膀。甘肅武威出土的《馬踏飛燕》(圖1-5)，極力渲染馬的速度。只見牠四蹄翻飛，口鼻大張，風馳電掣掠過飛翔的燕子。牠是人間的駿馬，是神靈的天馬。牠無所束縛，自由自在，自信自豪，充滿活力，蓬勃向上，奔騰向前。這不僅是深沉宏大的時代精神，也正是我們人類的進步精神。

甚至於人們的娛樂生活也離不開馬。唐代李賢墓壁畫《馬球圖》(圖1-6)，全圖共畫了二十多個騎馬人物打馬球。其中一個局部(圖1-7)是正在奪球擊球的一個人。棗紅馬身體飽滿，四肢健壯，奮蹄馳進。乘馬人手持月牙形球杖，身體反轉，輕捷靈活。畫面線條精練，寥寥幾筆便勾出了誇張

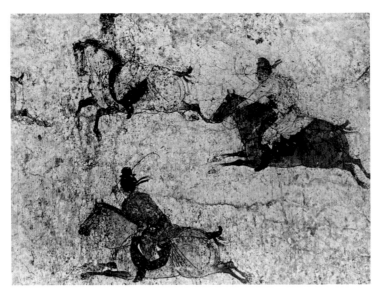

圖1-6 （唐）《馬球圖》
（195cm×153cm）局部
1，壁畫，陝西乾縣唐
李賢墓

李賢是唐高宗和武則天
的兒子，死後被追封爲
章懷太子。《馬球圖》
畫在墓道西壁，共有
二十多個騎馬人物。這
個局部是畫面前段五位
打球者緊張激烈爭奪馬
球的情景。

圖1-7 （唐）《馬球圖》
（195cm×153cm）局部2，
壁畫，陝西乾縣唐李賢墓

這是五位搶球者中的一
位，他乘棗紅馬，手持球
杖反身擊球，身體靈活。
線條簡練，形象誇張。

的人物動態和馬矯健的身姿。人與疾馳的馬配合默契，完全合爲一體，運
動的美感油然而生。這也是中國最早的馬球形象的紀錄。

　　人們熱中於對馬的描繪，因爲馬在當時人們的社會生活中佔據著特別

重要的地位，因為馬旺健的精神狀態，也因為牠剛烈、剛強、不屈不撓的性格和它忠實、頑強、執著的追求。當中華民族危難之時，現代畫家徐悲鴻畫奔馬，畫群馬（圖1-8），鼓舞中華民族的兒女團結一致，以駿馬嘶風的昂揚鬥志，抵禦外侮，奮勇向前。

馬是夥伴，更是一種精神、力量、勇氣、激情。

圖1-8　現代，徐悲鴻《群馬》（109cm×121cm），紙本著色，徐悲鴻紀念館藏

此圖畫於1940年抗日戰爭鄂北大捷之時，四匹立馬姿態各異，鬃毛飛揚，靜中寓動，充滿自信和豪氣。

▍肉多於骨的浪漫唐馬

　　馬是唐人的寵兒。大詩人李白詩云:「五花馬,千金裘,呼兒將出換美酒,與爾同銷萬古愁。」(《將進酒》)大唐時代生氣勃勃,浪漫恢宏的氣魄,開疆闢土的治世豪情,讓畫家筆下的駿馬較前代更有別樣的風貌。

　　如果說秦代的馬在比較誇張的線條中追求張揚之美的話,漢代人則以簡潔的筆法追求雄渾之美,顯示中國社會發展過程中的向上的力量。而神采飛揚的唐馬,更彰顯神駿(圖1-9)、超邁、壯麗(圖1-10)的氣魄。

　　唐代畫史記載中,畫馬的名家非常多,可以說前無古人。韋偃、曹霸、陳閎、韓幹等等,群星燦爛。留下作品的韓幹是其中的傑出代表。韓幹,長安(陝西西安)人,主要活躍在唐玄宗(712—755)時,宮廷畫家。少年時家境貧寒,曾為可以賒酒的酒家送酒。一次,韓幹到大詩人王維家去取賒酒的酒錢,等候時無事,便在王維家的地上畫人馬。其精妙的筆法和奇妙的構思,令王維大為讚賞,於是資助他跟畫馬名家曹霸學習。十餘年後韓幹取得了傑出成就,玄宗時被召為宮廷畫家。

　　唐玄宗喜愛寶馬,御馬廠有馬四十萬匹,著名的有飛黃、照夜白、浮

雲、五花等。韓幹入宮後，玄宗曾命其師從畫家陳閎畫馬，韓幹不同意，「臣自有師，陛下內廄之馬，皆臣之師也」。他常於馬廄裏細心觀察，以馬為師，形成寫實而又傳神的畫馬風格，深為時人稱道。《宣和畫譜》記載了這樣一個故事：唐德宗建中年間（780—783），有人牽了一匹馬找獸醫看病，馬的毛色骨相都是獸醫沒有見過的。於是他笑著說：「您的馬形體高大，非常像韓幹畫的馬。真馬沒有長成這樣的。」此時正巧韓幹路過，一見此馬也太吃一驚：「這真是我畫的馬啊！」正在觀看時，馬突然驚跳，傷了前足。韓幹非常奇怪，回到家中拿出自己畫的那張馬圖，才發現馬前蹄的那個地方有一點墨缺。原來妙畫通神了。這不僅反映了人們對韓幹畫馬的推崇，也說明韓幹畫馬的審美特點——飽滿健壯而有神采。杜甫曾以「筆端有神」「落實雄才」來稱讚韓幹。韓幹的代表作有《照夜白圖》、《牧馬圖》、《明皇試馬圖》等。

圖1-9　（唐）《昭陵六駿·拳毛䯄》（173cm×207cm），浮雕，美國費城賓夕法尼亞大學博物館藏

昭陵是唐太宗李世民的陵墓，位於陝西禮泉縣。六駿是唐太宗在開國戰役中騎乘的六匹戰馬：颯露紫、拳毛䯄、白蹄烏、特勒驃、什伐赤、青騅。1914年颯露紫、拳毛䯄的浮雕被盜運國外，現藏於美國費城賓夕法尼亞大學博物館，其餘四件藏於我國西安碑林博物館。

圖1-10　（唐）《昭陵六駿·颯露紫》（173cm×207cm），浮雕，美國費城賓夕法尼亞大學博物館藏

唐高祖武德四年（621），太宗平定洛陽王世充，戰鬥中騎乘的颯露紫中箭受傷。這塊浮雕表現勇士丘行恭正在為颯露紫拔箭療傷，戰馬剛毅堅韌，人沉著鎮定，手法概括，刻畫細膩，充滿力量。以此歌頌唐太宗的豐功偉績。

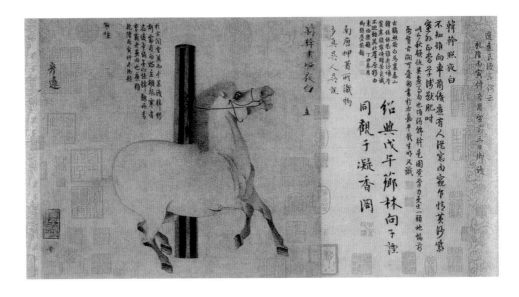

圖1-11　（唐）韓幹《照夜白圖》（30.8cm×33.5cm），紙本設色，美國紐約大都會藝術博物館藏

這是一幅流傳有緒的中國古代鞍馬繪畫的精品，畫右上角「韓幹畫照夜白」六個字，是南唐後主李煜的瘦金書題。

　　《照夜白圖》(圖1-11)描繪的就是唐玄宗喜愛的御馬照夜白。牠不甘心被拴在木椿上，昂首嘶鳴，四蹄翻騰。畫家不僅畫出馬軀體的健壯，更著力表現馬的精神風貌。飛起的鬃毛，張大的鼻孔，嘶鳴的口部，奔騰有力，氣勢迫人。尤其是牠的眼神，使人能夠感覺得到牠渴望自由，渴望奔騰，希望掙脫的情緒。據史書記載，西漢武帝曾兩次發兵十餘萬遠征西域大宛(今中亞費爾幹那盆地)，只為獲取汗血馬。唐天下一統，大宛每年都來獻馬。玄宗的御馬廄裏也不乏大宛馬。但圖中的照夜白與西域的寶馬形象並不完全相符，雖然身體渾圓，四肢卻細而短。這也是杜甫批評韓幹的馬「畫肉不畫骨」的原因。

　　《牧馬圖》(圖1-12)畫中一個馬倌騎在白馬上，還牽著另一匹馬，兩匹馬

並轡而行（把頭拴在一起走），緩步向前。韓幹用細而有力的線條，畫出馬圓肥的身軀。勾染極爲細膩，充分表現出馬不同部位的質感及馬的神采。

　　韋偃活動的時代晚於韓幹。現存於北京故宮博物院的《臨韋偃牧放圖卷》（圖1-13）是宋代大畫家李公麟臨韋偃的巨作。畫卷構圖疏密得宜，場面浩大，共繪有馬一千二百餘匹。畫中之馬或騰或倚，或齕或飲，或驚或

圖1-12　（唐）韓幹《牧馬圖》
（27.5cm×34.1cm），絹本淺設
色，台北故宮博物院藏

韓幹不僅善畫馬，還能畫人物。
騎在馬背上的馬倌方面蚰鬢，兩
眼平視前方，神態輕鬆自然。

13

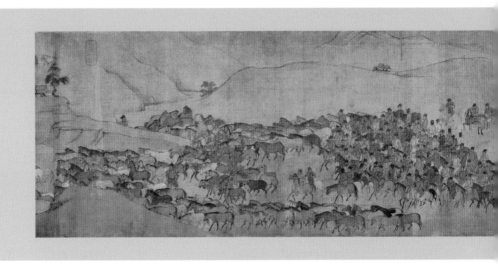

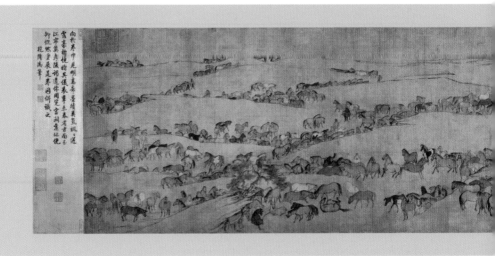

圖1-13　（宋）李公麟《臨韋偃牧放圖卷》（46.2cm×429.8cm），絹本水墨淡設色，北京故宮博物院藏

李公麟，字伯時，號龍眠居士，安徽舒城人。宋神宗熙寧三年（1070）登進士第，此後進入仕途。晚年因患風濕病辭官回鄉，隱居龍眠山莊，直至去世。他是一位繪畫創作題材極其廣泛的文人畫家，道釋、人物、鞍馬、花鳥、山水，幾乎無所不能，還精於臨摹。

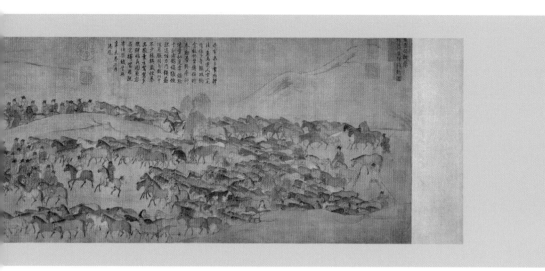

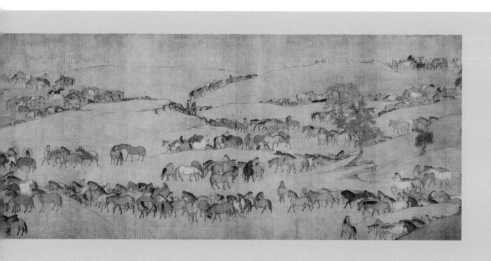

止，或走或起，出沒在山谷之間。既有個體馬匹的形象，又有群馬奔跑的場面。畫面不僅保持了原畫的立意和構圖，還充分顯示了李公麟繪畫的高超技巧。

李公麟善畫鞍馬，學習韓幹而有創新。為了畫出馬的神駿，他常到馬廄竟日觀察。蘇軾詩贊之曰：「龍眠（李公麟號龍眠居士）胸中有千駟，不唯畫肉兼畫骨。」在筆墨手法上，李公麟創新性地捨去丹青而用白描。白描本是起畫稿用的勾線法，是以濃淡、剛柔、粗細、虛實、輕重的線條為造型基礎。李公麟卻把這種畫法提煉為繪畫的獨立表現形式，以單純洗練、樸素自然的線條來表現物象的形貌情態，使之成為具有高度概括性和表現力的藝術形式，成為可與重彩和水墨淋漓畫法相抗衡的傳統繪畫樣式之一，為豐富中國畫的表現技法做出了重大貢獻。

《五馬圖》（圖1-14）是現存的李公麟代表作，圖卷分五段，各畫名馬和牽馬人，有黃庭堅記寫馬名、尺寸及產地，卷後有黃庭堅讚譽李公麟品德的跋語。畫家以簡潔概括而又富有表現力的線條，刻畫出駿馬靜止或緩步徐行的狀態，比例準確，動作自然，表現出馬的肌肉結構及形體光澤感。牽馬人神態各異，頗為傳神，顯示了畫家成熟的藝術技巧和水準。

不同的時代，畫家們畫的馬形象有所差異。在寫實的基礎上，有時瘦勁，有時膘肥體壯，有時平和內斂。漢唐人畫馬充滿蕩平宇內的氣魄，天馬行空的自由，要「一洗萬古凡馬空」。及至宋代，人們更注重細膩的體察，「格物致知」。宋畫追求寫實，追求對細節的刻畫。漢唐畫馬的狂放風格為李公麟超脫含蓄的畫風所取代，從「肉多於骨」到骨肉勻停。而元代趙孟頫畫馬學韓幹、李公麟，又是溫潤柔媚的味道。

《人騎圖》（圖1-15）是趙孟頫1296年的作品。在畫上他自題說從小便愛畫馬，後來看了韓幹的三幅作品，對韓幹的畫風有了更深刻的理解。在畫中一位頭戴官帽身著紅衣的男子騎在馬上，人馬都面朝右方，馬緩步而

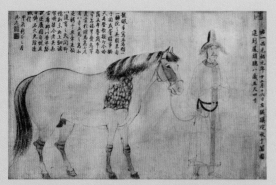
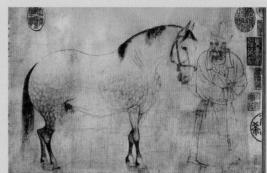
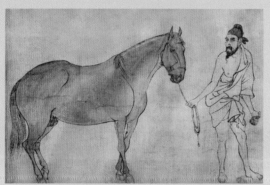
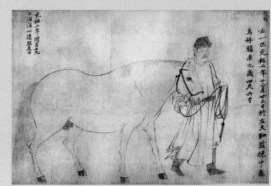

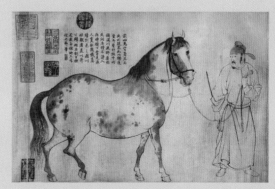

圖1-14 （宋）李公麟《五馬圖》（29.5cm×225cm），
紙本墨筆，日本東京末次三次私人藏

李公麟作畫立意善以奇取勝，曾爲黃庭堅作《李廣
追騎圖》，畫李廣拉滿弓瞄準騎馬的敵人，箭尚未射
出，敵人便倒下了。以誇張的手法充分表現出西漢名
將李廣的英勇給敵人造成的畏懼心理。

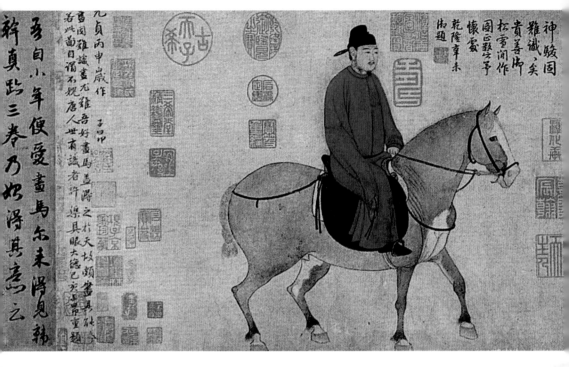

圖1-15 （元）趙孟頫《人騎圖》（30cm×51.8cm），紙本設色，
北京故宮博物院藏

此圖畫法工致，筆法和設色頗有唐風。1299年，趙孟頫在圖上
題道：「畫固難，識畫尤難。吾好畫馬，蓋得之於天，故頗畫
其能。今若此圖，自謂不愧唐人，世有識者，許渠具眼。」

行。唐馬的威嚴，宋代李公麟白描線條表現的馬的純美，在趙孟頫的筆下
變得溫文爾雅。雖然畫中的人和馬都略顯僵硬，但「意足不求顏色似」，
畫中的人也許是畫家自己，更多關注的是畫家的內心感受。正如李鑄晉所
說，在元代特殊的政治和文化氛圍下，元代文人畫家畫馬就如同畫竹一
般，是文人精神的象徵。

中國古代畫馬從曹霸、韓幹、韋偃，到北宋李公麟、元代趙孟頫，一
路延續，是中國繪畫史中的一個重要主題。到了現代，徐悲鴻先生畫馬（圖

1-16），以油畫寫實的面貌，糅以中國的筆墨，又賦予這古老題材以新的生命。畫中的駿馬神采飛揚，這也正是時代的精神，堅定執著，充滿活力，奮勇向前。

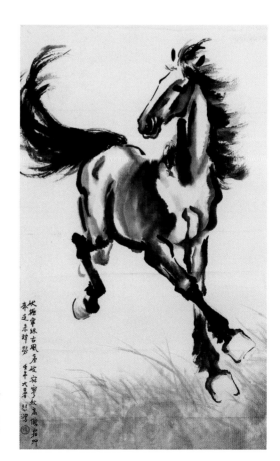

圖1-16　現代，徐悲鴻《奔馬》
（65.5cm×38cm），紙本水墨

徐悲鴻畫馬以真馬為師，他曾說：
「我愛畫動物，皆對實物用過極長時間的功，即以馬論，速寫不下千幅，並學過馬的解剖，熟悉馬之骨架肌肉組織，夫然後詳審其動態及神情，方能有得。」

▌西風東漸說畫馬

　　歷史進入到十六世紀，歐洲各國開始向海外擴張，新航路的發現，使東西方文化交流邁進新紀元。歐洲的教會爲了推展教務，向東方派遣傳教士。爲了能獲得帝王對傳教的支持，教會還派出畫家傳教，以期通過服務宮廷、服務皇帝，獲得更大的傳教空間。傳教士王致誠說：「僅能想像到每天見到皇帝是最好的報酬，除了幾件絲織品，幾個沒有什麼價值的物品之外，這就是我工作的報酬？說來是相當微薄了。這既不是爲什麼我自願來到中國，也不是爲什麼我停留在這兒的原因。……只有星期天或慶典的日子，我可以公開向主禱告，幾乎沒有畫過一件合乎自己才能及興趣的作品，必須遭受到數以千計的煩人的事。……假如我不相信我的畫筆對於傳播上帝的福音是有益的，以及使皇上對傳道的教士們更喜愛的話，上述的那些理由，已足以使我返回歐洲，這也是唯一使我留下的原因，也是所有其他歐洲人能留在中國爲皇帝服務的理由。」

　　隨著傳教士的到來，歐洲繪畫傳入中國。十六世紀，傳教士利瑪竇來到中國，隨身攜帶送給明神宗的貢品中就有天主像一幅，聖母像二幅。不

同的透視方法，重視光影的觀念，給中國畫家帶來了新的視角。當時的人物畫家曾鯨（字波臣）就在這種繪畫技法和觀念的啓發下，創出了「波臣畫派」。他一改江南地區傳統肖像畫工筆重彩的方式，在傳統的構圖和立意下引入了光影概念，運用淡墨細線，層層暈染。此畫法融西入中，獨具特點，開啓了中國繪畫的新篇章。（圖1-17）

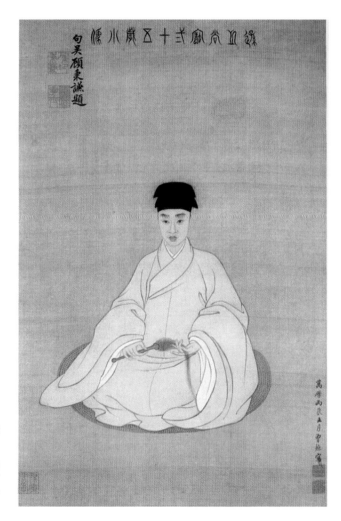

圖1-17　（明）曾鯨《王時敏像》
（64cm×42.3cm），絹本著色，天
津藝術博物館藏

王時敏，字遜之，號煙客，江蘇
太倉人，明末以祖蔭官太常寺少
卿，後辭官歸隱。此圖畫的是王
時敏25歲時的肖像。

清初期，隨著傳教士的到來，西洋風颳進清宮廷。郎世寧（1688—1766），義大利米蘭人。因為家庭信仰，十九歲就加入耶穌會，成為見習修士，並開始修習繪畫和建築。康熙五十三年（1714）被教會派往中國傳教，第二年抵達中國。同年到達北京，得到清聖祖康熙召見，並從此進入宮廷，成為宮廷畫家。

郎世寧有扎實的油畫基礎。到中國以後，他認真研習中國畫，尤其線條上的運用上下了深刻的功夫。一支毛筆用得得心應手，線條勁挺而流暢。又引入油畫的透視法、明暗法，設色濃重，面貌自成一體，堪稱清廷「西洋畫師第一人」。郎世寧在華五十一年，深得康熙、雍正、乾隆三位皇帝的賞識，不僅為皇帝和后妃畫過大量肖像畫，還參加過《木蘭狩獵圖》、《乾隆平定準部回部戰圖》、《萬樹園賜宴圖》等大型集體創作。他還教授宮廷中如意館畫師學習繪畫，其風格影響到清宮廷畫師的創作。西洋風能在清宮流行，郎世寧功不可沒。

乾隆二十年至二十六年（1755—1761），乾隆平定準噶爾部、回部叛亂。後命傳教士郎世寧、王致誠、艾啟蒙、安德義以西洋凹雕銅版方式製作《乾隆平定準部回部戰圖》（圖1-18）。原稿在北京

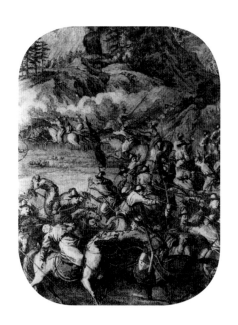

圖1-18　（清）郎世寧、王致誠、艾啟蒙、安德義《乾隆平定準部回部戰圖》局部，銅版畫，冊頁，共16開，紙本，每開55.4cm×90.8cm

乾隆二十九年（1764），乾隆皇帝命郎世寧等四人起草畫稿，後由法蘭西皇家藝術學院院長馬利尼侯爵挑選法國雕刻銅版能手刻版。由於作者全部為歐洲藝術家，所以作品有濃厚的西洋繪畫特點。

完成，送往法國刻版。從畫出草圖到完成銅版雕刻，歷時11年。全畫共十六幅（每幅印二百張），把平叛過程中的主要戰役、犒賞成功將士的場景展現出來，氣勢恢宏。畫中人物面貌接近歐洲人，山巒、雲朵均爲西洋造型手法，明暗對比強烈，充滿立體感。此畫是當時中西文化交流的產物。

郎世寧繪畫題材廣泛。《聚瑞圖》（圖1-19）作於雍正元年（1723）。新帝登基，郎世寧畫瓶花以應祥瑞。古代花鳥畫一般是畫自然狀態的花卉翎毛，極少畫瓶花。此前，也從沒有畫家將荷花畫在瓶中。畫中的青瓷弦紋瓶、蓮花、蓮蓬、穀穗，都是中國繪畫的傳統元素，但畫法卻是西洋寫生式的。青瓷的細膩、堅硬、光澤，都以光影效果呈現。花卉的畫法也不同於工筆花鳥畫細線勾勒輪廓塡重彩的方式，穀粒飽滿，花卉如生，色彩細膩而有質感。以中式題材糅以西洋畫

圖1-19 （清）郎世寧《聚瑞圖》
（173cm×86.1cm），絹本設色，台北故宮博物院藏

此圖中的花卉，幾乎看不見線條勾勒的痕跡，敷色光影效果明顯，顯示出西畫寫生的特點。

圖1-20 （清）郎世寧《八駿
圖》（139.3cm×80.2cm），
絹本設色，台北故宮博物
院藏

雖是中國畫馬的傳統題
材，用中國傳統顏料作
畫，但畫面強調空間感，
牧馬人、馬、樹木都有很
好的立體感。

法，郎世寧做了嶄新的嘗試。

在清代畫壇郎世寧尤以畫馬聞名（圖1-20）。牧馬是中國很傳統的題材，有樹、水、草地、牧馬人、嬉戲的馬等等。郎世寧在其中加入西洋畫的技巧，強調空間感、物象的眞實感，注意明暗光影。馬的身軀堅實茁壯，皮毛細膩光亮，骨骼結構清晰勻整，立體感很強，又不失宮廷繪畫安詳富麗的面貌。

《百駿圖》（圖1-21）是郎世寧畫馬的代表作。秋天，百匹駿馬在草原

圖1-21　（清）郎世寧《百駿圖》（94.5cm×776.2cm），絹本
重設色，台北故宮博物院藏

畫百匹駿馬在秋季的草地上、樹林間嬉戲休息，畫法細
膩，有明顯的光影變化，馬的形象高度寫實，細節動人。

圖1-22 （清）王致
誠《十駿圖》，紙
本設色，冊頁，共
十開，每開
24.4cm×29cm，北
京故宮博物院藏

這是王致誠唯一署
有名款的傳世作
品，畫的是當時蒙
古族的王公貴族獻
給乾隆的十匹名
馬，每開畫一匹
馬，姿態各異。圖
爲十駿之一。

上、林木間、河水中，姿態各異。畫卷展開是兩棵繁茂的老松樹，枝幹虯
曲，樹皮斑駁。幾個牧馬人在樹後的帳篷前休息，牧羊犬趴在草地上，一
匹毛色光亮的白馬和兩匹渾圓的花馬站在樹下。接著是一群毛色各異、肥
瘦不同的馬在草地上休息、玩耍、覓食。遠處牧馬人揮動套馬杆在套馬。
馬在水邊嬉戲，樹木、坡石、遠山，馬穿行其間。有牧馬人站在河水裏給
馬洗浴，一隊馬隨牧馬人渡河。結尾是一位牧馬人手執套馬杆，立馬眺望
遠方，遠景水面開闊，山色明淨。此畫構圖有疏有密，繁簡得當，富有節
奏感。雖然使用中國畫傳統色彩，但山水的縱深效果，草木的強烈質感，
馬匹的大小處理，卻是明顯的西洋畫法，也顯示出畫家高超的寫實能力。

　　乾隆年間來到中國的傳教士法國人王致誠畫有《十駿圖》（圖1-22），用
中國的毛筆，採取西畫素描的方法畫馬的筋肉骨骼，高度寫實。背景的樹

木坡石卻是完全的中國畫筆法。或以為背景是出於中國畫家之手。

　　西風東漸，在東西方文化交融的時期，傳教士郎世寧們把西洋油畫的繪畫技法注入中國繪畫中，創造出造型準確，色彩華美，既有東方韻味，又有西方寫實特點的新畫風。光影筆墨中躍動的馬，給中國畫壇帶來了新視角。

似與不似

中國繪畫

2

長安水邊多麗人
——仕女人物的風情

▌翩若驚鴻美洛神

　　傳說洛神是伏羲之女，叫宓妃。因渡水溺亡，成爲水神。三國文學家曹植作《洛神賦》云：「翩若驚鴻，婉若遊龍，榮曜秋菊，華茂春松。彷彿兮如輕雲之蔽月，飄颻兮若流風之回雪。遠而望之，皎若太陽升朝霞，迫而察之，灼若芙蕖出綠波。」這個優美的女神形象借東晉大畫家顧愷之的妙筆躍然而現，世人得以一觀。

　　《洛神賦圖》(圖2-1)傳爲顧愷之的作品。此圖流傳至今有五個摹本，遼寧省博物館藏本爲宋人摹本，每一段圖都有一段曹植文字作爲榜題。北京故宮博物院藏本爲南宋摹本，沒有榜題。畫卷依據曹植《洛神賦》的內容，自右向左，從曹植自京師返回封地經洛水遇洛神始，至洛神乘雲車歸去，曹植悵然而返止。描繪了一個充滿浪漫色彩的凄婉而優美的愛情故事。沿時間順序展開，但又突破了時間和空間的限制。人物形象刻畫細膩，洛神衣帶飄舉，身姿輕盈，「凌波微步，羅襪生塵」，踏波而來，顧盼生輝。尤其是洛神若往若還、萬般無奈的神態，曹植的寂寞、離愁，隨畫面展開而起伏，扣人心弦。畫法質樸的山水樹石成爲烘托氣氛的背景，更突出了洛

29

圖2-1　（晉）顧愷之《洛神賦圖》（27.1cm×572.8cm），
南宋摹本，絹本設色，北京故宮博物院藏

畫中山水的畫法稚拙，人比山高，馬比樹大，水面小而
侷促，但起到渲染氣氛的作用，更凸顯出洛神的優美身
姿，婉轉顧盼的神采。

圖2-2　（戰國）《人物龍鳳帛畫》
（31cm×22.5cm），帛畫，湖南省
博物館藏

畫面上方是飛舞的龍和鳳，下方是
一個側身而立的貴族婦女，體態優
美，長裙曳地，纖腰一握，或是
「楚王好細腰」風尚的表現。女子
神態莊重，雙手合掌前伸。墨筆線
條造型，嚴謹而有裝飾味道。

神的形象。畫卷頌揚詩人對美好愛情的追求，突破了此前中國人物仕女畫
「明勸誡」的傳統，開闢出仕女畫嶄新的題材。

　　仕女畫在中國傳統人物畫中佔有重要地位。湖南長沙戰國楚墓中出土
的《人物龍鳳帛畫》（圖2-2），稱得上是中國畫史上現存最早的仕女作品。畫
法雖不成熟，但已具仕女畫雛形。湖南長沙馬王堆漢墓一號墓出土的帛畫

（圖2-3），中間部分描繪墓主人形象，體態雍容，神情自然。前面有二男子奉案跪迎，身後有三侍女拱手相隨。線描均勻，細而有力。這兩幅帛畫的作用可能是在葬禮中用來招魂或者爲了保存死者的形象。

漢代其他繪畫遺存中，婦女的形象多爲說教內容，比如宣傳節烈婦女、仁智婦女等。這與儒家思想在漢代盛行有關。到晉代，傳爲顧愷之所畫的《女史箴圖》就是這種題材的延續。

圖2-3　長沙馬王堆漢墓1號墓帛畫，通高205cm，上端寬92cm，下端寬47.7cm，湖南省博物館藏

全圖分天上、人間、地下三個部分。天上部分畫有女媧、紅日、新月、玉兔、蟾蜍，新月下還有衣帶飄舉飛升的女子，雲氣繚繞，充滿浪漫、神異的色彩，具有濃厚的楚文化特點。線條細勁有力，設色濃重，是漢代最具代表性的繪畫作品。

　　《女史箴圖》(圖2-4)現藏大英博物館，是唐代摹本。此圖依據於西晉文學家張華的《女史箴》。全圖共十二段，前三段已佚，僅存九段。現存第一段為「馮媛擋熊」。漢元帝到御花園中遊幸，途經熊圈，突然發生意外，一隻巨大的黑熊越過圍檻，衝向元帝。緊要關頭，馮媛挺身而出，擋在元帝面前。畫面中馮媛趨步向前，衣帶飄起，線條柔美。她身姿挺拔，無所畏懼，與元帝的緊張、宮女的驚恐畏懼對比鮮明。

　　張華在文中言「人咸知修其容，莫知飾其性」。修飾容顏人人皆知，但

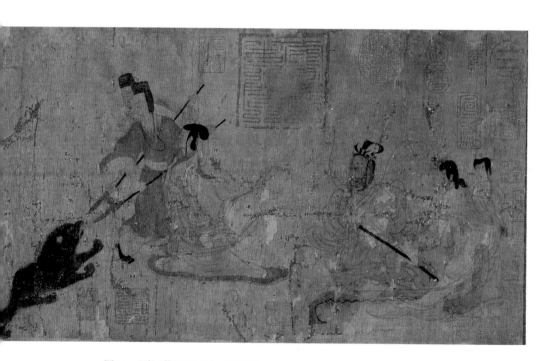

圖2-4　（晉）（傳）顧愷之《女史箴圖》
（24.8cm×348.2cm）局部1，唐摹本，絹本設色，英國大英博物館藏

此段為「馮媛擋熊」，畫家非常注意線條的表現力，馮媛挺身而出，衣帶隨之飄動，富有節奏感。

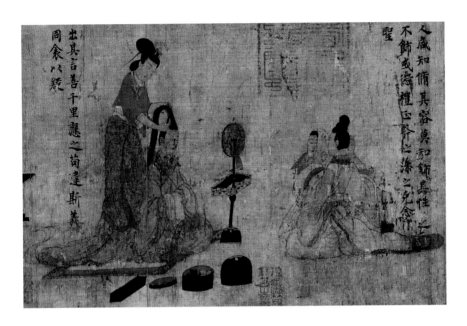

圖2-5　（晉）（傳）顧愷之《女史箴圖》
（24.8cm×348.2cm）局部2，唐摹本，絹本設色，英
國大英博物館藏

用畫詮釋這一段文字是個難點，用具體形象來表現
抽象的道理，顧愷之的嘗試很有意義。他是一個喜
於用細節傳情的人，「巧密於情思」，畫當時名士裴
楷像，頰上添三毫，就神采煥然。在此以鏡為鑒，
也算巧思了。

要不斷進行內心修養卻不是每個人都能做到的。這句話意會容易，圖繪則
難。顧愷之描繪了一個優美的女子對鏡梳妝，另一個女子在照鏡子，橢圓
形的鏡子中映出女子姣好的面容（圖2-5）。對鏡理容，是女子每日的早課。
顧愷之以此比喻，告誡人們時時都應加強內心修養。雖然表現上頗顯牽
強，但也實屬不易。

　　最後一段畫「女史司箴，敢告庶姬」。兩個宮廷女子在談笑，對面是一
個身材窈窕、面容端莊的女子，一手執筆，一手執卷，秉筆直書，似是紀
錄這些婦德內容（圖2-6）。結束畫卷的同時，點出了畫卷的含意。

35

　　與《洛神賦圖》不同，《女史箴圖》全卷幾乎沒有背景陪襯，每段都有原文題辭，均可獨立成幅。透過對人物關係的細膩交代及細節刻畫，使全卷統一。把說教題材處理得和諧完美。線描婉轉連綿，舒展自由，如「春雲浮空」，「流水行地」。這種線描被稱作「高古遊絲描」。人物形象處理展現了中國人物畫發展早期的特點，即身份尊貴者大，地位卑微者小。

　　傳為顧愷之所作《列女仁智圖》（圖2-7）的故事選自劉向的《列女傳》，

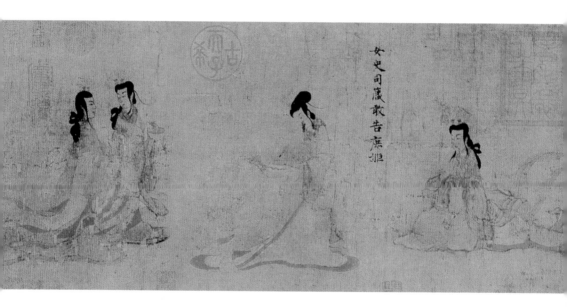

圖2-6　（晉）（傳）顧愷之《女史箴圖》
（24.8cm×348.2cm）局部3，唐摹本，絹本設色，英國大英博物館藏

西晉惠帝時，皇后賈南風專權善妒，文學家張華作《女史箴》，通過歌頌古代的賢德婦女來諷刺、規勸賈后，也借此教育宮廷婦女恪守婦德。女史，古代宮中掌管皇后禮儀的女官；箴，是古代的一種文體，文短而有韻，含有規勸的意思。

圖2-7　（晉）（傳）顧愷之《列女仁智圖》
（25.8cm×417.8cm）局部，宋摹本，絹本墨筆淡設色，
北京故宮博物院藏

《列女傳》是西漢劉向所著，全書分爲七卷，從上古到
漢代共記載了一百多位婦女。《仁智傳》選取的是聰明
仁智、能趨利避害並有預見的女性的事蹟，「曹僖負
羈妻」是其中一個小故事。

是漢代繪畫的流行題材。全圖分爲十個部分，每個部分都有題跋和人物，
可以獨立成幅。畫家更注意人物內心活動的刻畫和人物表情的細膩傳達。
「曹僖負羈妻」一段記述了一個有趣的故事。據《左傳・僖公二十三年》記
載，晉文公重耳在即位國君之前，曾流亡十多年。到曹國時，曹國的國君
曹共公對其很是怠慢。他聽說晉文公與常人不同，肋骨是長成一片的，就
在重耳洗澡時「偷窺」。曹國的大夫僖負羈的妻子得知此事，勸僖負羈結交
重耳。認爲重耳之隨從，有將相之貌，他日重耳定能當上國君，定會報今
日之仇。於是僖負羈帶著食物和玉璧去看重耳。落難的重耳雖沒收玉璧，
卻很感動。待回到晉國即位國君，即率兵攻打曹國，但下令任何人不許侵

犯僖負羈的家，後人盛讚僖負羈妻的睿智。畫中僖負羈妻趨步向前，舉手述說，表情堅定。站在對面的僖負羈，手托著食物和玉璧，一手伸開，雙眉微挑，嘴微張，人物的內心活動被細膩地刻畫出來。

《列女仁智圖》和《女史箴圖》中的女性雖依附於傳統題材，但畫家賦予了她們新的形象，生動而有神采。由此也開啓了中國畫的新階段。線描是中國繪畫最基本的造型手段，從彩陶上的彩繪一直到魏晉墓室壁畫的線條，線描的表現方式是自由而疏簡的。到顧愷之筆下，筆法細膩，線條流暢，內斂而優美，把文人的理性，文學的趣味性融入筆端。線描不僅是描畫形象的手段，更上升到表現人物神采、精神氣質的高度，筆墨中更見情趣意味。顧愷之畫人曾多年不點眼睛，人問為什麼？他說：「四體妍蚩，本無關於妙處。傳神寫照，正在阿堵之中。」意思是說，四肢的美與醜對於表現一個人並不是最重要的，眼睛才是關鍵。「傳神寫照」強調「神」，強調對人物精神狀態描繪的重要性。從此對「傳神」的追求成為中國繪畫不可動搖的傳統。

顧愷之的卓絕才華，歷史上有很多記載和傳說。唐代的張彥遠在《歷代名畫記》裏記載了這樣一件事：東晉興寧二年（364），金陵（南京）修瓦棺寺。僧人請當地的士大夫到廟裏鳴鐘擊鼓為寺揚名，同時也請他們為寺捐款。士大夫們最多也不過捐十萬錢，唯有顧愷之要捐百萬錢。眾人不信。顧愷之請寺僧留一面白牆，閉門一個月畫了一幅《維摩詰像》。在點眼睛的時候，他請寺僧打開寺門讓民眾參觀，並規定第一天觀者捐十萬，第二天觀者捐五萬，第三天以後隨意捐。大門一開，維摩詰的形象光照一寺，百萬錢很快捐滿。可見顧愷之畫藝是多麼高妙入神。

據說顧愷之吃甘蔗要自尾吃到頭，人問其故，云「漸入佳境」。這正合中國人物畫的發展，自顧愷之「漸入佳境」。

▌長安水邊多麗人

唐朝是中國歷史上最繁榮強盛的時代。經濟發展，中外文化交流頻繁。開放和包容的胸襟使得唐代的藝術呈現浪漫而恢宏的氣象。繪畫發展進入到一個嶄新的階段，山水畫、花鳥畫、人物畫交相輝映。人物畫題材更加擴大，除了描繪重大政治事件之外，還流行仕女畫（圖2-8）。人物畫家們把目光從教化題材轉向現實生活，仔細觀察，對人物內

圖2-8　（唐）《宮女圖》（177cm×198cm）局部，壁畫，陝西乾縣唐永泰公主墓

永泰公主是武則天的孫女，名李仙蕙。《宮女》是其墓室壁畫中保存較爲完整的部分，畫中宮女分兩組列隊而行，排列疏密相間。此局部是前排右起第二個宮女，面容清秀，身材修長，是初唐仕女畫形象的典型。畫衣裙的線條長達數尺，勁挺流暢，令人讚歎。

圖2-9　（唐）張萱《虢國夫人遊春圖》（52cm×148cm），絹本設色，遼寧省博物館藏

此圖爲宋代摹本，傳出自宋徽宗趙佶之手。濃重的色彩，細膩的描繪，強烈的裝飾趣味，顯現了宋代宮廷繪畫的審美趣味。

心情緒的描寫，形象的準確把握都極大的提高。不僅有眾多畫家和作品，還創出了獨具唐人浪漫情懷的形象和畫法。顧愷之筆下「淩波微步」的仙女，換成了張萱、周昉畫中體態豐腴、面容圓潤的貴婦。有研究者認爲這種形象的出現，與唐玄宗寵妃楊貴妃體胖有關。實則以豐碩爲美乃是唐人的時尚。

　　盛唐最擅長畫仕女的是張萱和周昉。關於張萱記載很少，只知道他是長安（陝西西安）人，擅長畫婦女和嬰兒，有兩幅作品傳世。

　　《虢國夫人遊春圖》（圖2-9）畫虢國夫人出遊。畫卷展開便春光撲面，遊春的隊伍由八匹馬九個人組成。前行的三匹馬步態安閒，馬蹄的起落節奏鮮明，富有音樂的美感。隨後有五匹馬六個人，構圖疏密有致。人物著春衫，紅翠相間，神態怡然自得。正如唐代大詩人杜甫《麗人行》中的詩句所言：「三月三日天氣新，長安水邊多麗人。態濃意遠淑且眞，肌理細膩骨

肉勻。……」那麼哪一個才是
虢國夫人呢？

　　虢國夫人是楊貴妃的姐
姐，很受唐玄宗的寵愛。自恃
貌美，常畫一點淡妝就進宮見
駕。唐代有詩曰：「虢國夫人
承主恩，平明騎馬入宮門。卻
嫌脂粉汙顏色，淡掃蛾眉朝至
尊。」遼寧省博物館的著名書
畫鑒定家楊仁愷先生經過仔細
觀看，發現畫卷中段前行的貴
婦臉上沒敷脂粉，斷定她就是
虢國夫人（圖2-10）。以全卷構
圖來看，這個貴婦處在視覺焦

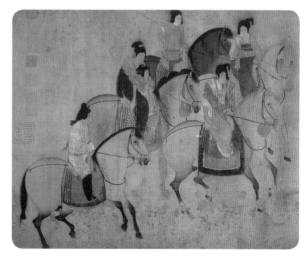

圖2-10　（唐）張萱《虢國夫人遊春圖》局部

唐朝大詩人杜甫的《麗人行》使觀者更能體會畫中韻
味：「三月三日天氣新，長安水邊多麗人。態濃意遠
淑且真，肌理細膩骨肉勻。繡羅衣裳照暮春，蹙金孔
雀銀麒麟。頭上何所有？翠微匐葉垂鬢唇。背後何所
見？珠壓腰衱穩稱身。就中雲幕椒房親，賜名大國虢與
秦。……」

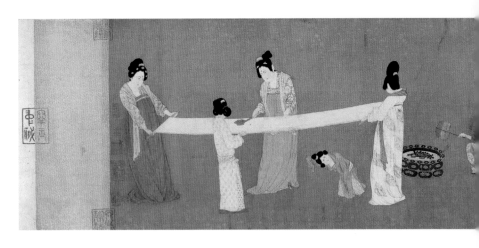

圖2-11　（唐）張萱《搗練圖》
（37cm×147cm），絹本設色，美國波士頓美術博
物館藏

此圖爲宋代摹本。畫宮廷美人搗練、縫衣、熨
帛，她們衣著不同，姿態各異。全圖描繪非常細膩
生動。

點中心，她頭上梳的墜馬髻，也是當時唐代貴婦流行的髮髻，因此這個結
論得到支持。虢國夫人體態豐滿，衣著華麗，尤其是她兩眼前望，不屑一
顧，把受寵而無所顧忌的心態展現無遺。她身旁穿同樣衣衫的是楊貴妃的
姐姐秦國夫人。而走在隊伍前面穿錦袍的人是楊貴妃的堂兄宰相楊國忠。

　　《搗練圖》（圖2-11）描繪的是宮廷婦女洗衣的情景。畫卷分爲搗練、絡
線、燙平三個部分。第一部分搗練，是當時常見的工作場景。練是絲織
品，織成後比較硬，必須經過水浸和拍打使之柔軟方能使用。圖中四個宮
廷婦女圍著木槽，其中兩人手捧拍板（搗練工具，兩頭寬中間細）在拍打
練，另外兩個人在休息。拍板的節奏與休息女子不經意的挽袖動作，強化
了人物的內心情緒，充實而平靜。

　　第二個部分是絡線和縫製。一個女子在絡線，一個女子在縫製，二人
神態專注。縫製的女子拽線時微微翹起的手指，透出女性心靈手巧的美。

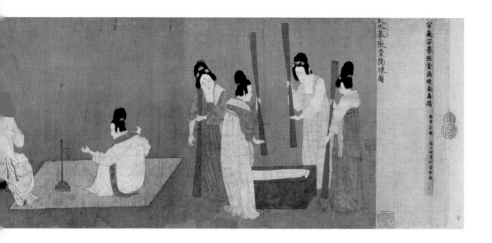

第三個部分是熨平。兩個宮女抻著練，一個女子端著熨斗把練熨平。熨練宮女不疾不徐的動作，在練下鑽過來穿過去的孩童，傳達了生活的歡樂。

《搗練圖》構圖巧妙，每個部分相對獨立又密切關聯，對連接部分的處理尤其巧妙。搗練中挽袖女子微微偏轉的身體，讓觀者的視線轉向絡綖；搧火女孩畏熱而轉頭的動作，又把絡綖和熨平兩個部分銜接起來，使得整個畫面連續而自然。

張萱活躍在盛唐時期，所畫的體態豐滿、曲眉豐頰、衣飾華麗的女子，健康、快樂、嫵媚，帶著盛世歡歌的氣息。他之後的周昉則更注意挖掘人物內心苦悶、寂寞的情緒。

周昉，出身貴族家庭，做過越州長史和宣州長史，主要活動在唐代宗和德宗時期（762—805）。755年，「安史之亂」爆發，手握重兵的將軍安祿山攻入都城，唐玄宗被迫出逃四川。雖然最後叛亂被平定，但八年戰亂，對唐代社會造成極大影響。民生凋敝，甚至「人煙斷絕，千里蕭條」。黃河中下游地區一片荒涼，百姓甚至無家可歸。中央政權動搖，唐王朝由盛轉

43

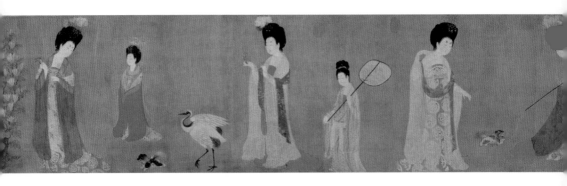

圖2-12　(唐)周昉《簪花仕女圖》(46cm×180cm)，絹本設色，
遼寧省博物館藏

謝稚柳先生認為，圖中的辛夷花為春花，在春天女子便著紗衣，
北方的長安(陝西西安)絕無可能，應是南唐的氣候。

衰。苦難現實使周昉對生活的體察更加深刻，他的作品也更多地反映了社
會由盛轉衰時期人們內心的痛苦，以及宮廷貴婦精神的苦悶和空虛。

　　周昉畫仕女最初學張萱，後來「頗具風姿」，更有自己的特點。色彩柔
麗，線條圓勁流暢，仕女形象更加豐厚。傳為他所作的傳世作品有《簪花
仕女圖》和《揮扇仕女圖》。

　　《簪花仕女圖》(圖2-12)描繪晚春時節一群宮廷貴婦在庭院中閒步、賞
花、戲犬。畫面上的貴婦描著櫻桃小口，蛾眉淡掃，烏髮高聳。髮髻上插
著鮮花和珠翠。有的拂塵輕揮逗弄小狗，有的手拿小花若有所思，有的漫
步，有的手持彩蝶回頭顧盼。其中一個貴婦薄如蟬翼的紗衣透出大紅羅裙
上的團花，她左手似在逗弄小狗，右手輕輕挑起紗衫，纖細的手指，白而
細嫩的肌膚，真可謂「羅薄透凝脂」。挑起紗衣的漫不經心的動作，透露出
她略感無聊的情緒。畫家以細勁優美的線條，柔和而又濃麗的色彩，畫出
了精緻而美麗的女子。她們意態閒適，動作輕柔，彼此沒有語言交流，讓
觀者體會到宮中婦女的寂寞。後宮佳麗三千，得寵幸者能幾人？只落得百
44　無聊賴中消磨時光。

　　《簪花仕女圖》的成畫時間，目前尚有爭議。楊仁愷先生認爲其確定無疑爲周昉眞跡，而謝稚柳先生則認爲此作出自南唐畫家之手。

　　《揮扇仕女圖》(圖2-13) 中有十三名女子。秋風起，天漸涼。午後睡起的女子在庭院中納涼，有的獨坐，有的從琴袋裏往外拿琴，有的對鏡梳妝，有的觀刺繡，有的倚梧桐交談。養尊處優的她們衣著華麗，體態飽滿。但微蹙的雙眉，淡淡的愁容，默默的凝望，帶出了她們內心的惆悵。

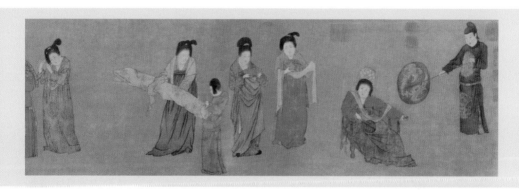

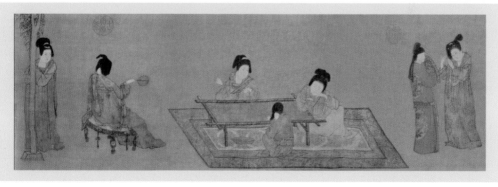

圖2-13　（唐）（傳）周昉《揮扇仕女圖》(33.7cm×204.8cm)，絹本設色，北京故宮博物院藏

周昉畫人物技巧高超，郭若虛《圖畫見聞志》記載，他與韓幹同時爲唐代名將郭子儀的女婿趙縱畫像，被誇爲「兼得趙郎情性笑言之姿」，遠勝韓幹。

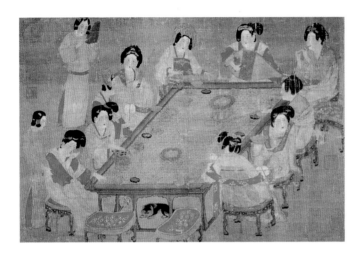

圖2-14　（唐）佚名《宮樂圖》
（48.7cm×69.5cm），絹本設
色，台北故宮博物院藏

面如滿月，體態雍容，依舊是
以胖爲美的審美趣味。奏樂、
飲酒、品茶，卻也掩不住內
心的寂寞，怎一個「愁」字了
得！

輕搖的扇子在秋風中道出了命運的悲涼，正如唐代詩人劉禹錫所說：「團
扇復團扇，奉君清暑殿。秋風入庭樹，從此不相見。」詩歌是在歌詠團
扇，亦是暗喻被君王拋棄的後宮女子的命運。怎能不愁？

　　在台北故宮博物院藏有一幅《宮樂圖》（圖2-14），畫面上十名宮中貴婦
圍坐在一張長方桌的周圍，有的飲茶，有的飲酒，有的搖扇靜觀，還有四
人手持胡笳、琵琶、古箏、笙演奏樂曲。立在一側的侍女手持拍板擊打節
奏。有一條小狗懶懶地趴在桌下。描繪的雖然是宮中宴飲的場景，但全然
不見歡樂的情緒，貴婦們豔麗的衣服，華美的飾物，精心描繪的濃妝，卻
掩不住眉梢和眼中的無奈！

　　從張萱到周昉，從春日裏的歡歌到秋風中的寂寞，是時代的寫照，亦
是美人們的命運。

　　千載寂寥，與誰評說……

▌秋風紈扇，佳人哀婉

周昉《揮扇仕女圖》卷末，一個背坐著的女子，手裏拿著一把紅色的團扇，正與一個面帶愁容、倚靠著梧桐樹的女子聊天。畫卷刺繡的部分（圖2-15），小有一個貴婦雙眉微蹙，斜倚繡床，手

圖2-15 （唐）（傳）周昉《揮扇仕女圖》局部

幾多渴望，幾許惆悵？「展不開的眉頭，捱不明的更漏。恰便似遮不住的青山隱隱，流不斷的綠水悠悠。」

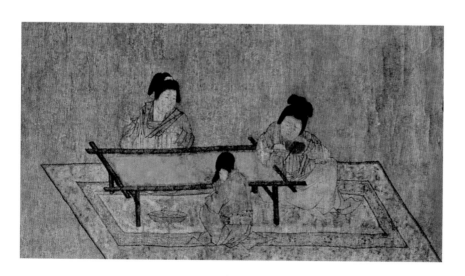

裏拿著一把團扇。團扇，又稱「合歡扇」，最早出現於西漢，本是當時貴婦
們的飾物。但後來，小小的團扇，卻成了仕女畫中紅顏薄命、佳人失勢的
象徵。爲什麼團扇會與美人淒苦悲涼的人生連在一起呢？這要從漢代的班
婕妤說起。

　　班婕妤，是漢成帝的嬪妃，因入宮被封爲婕妤，後人稱之爲班婕妤。
班婕妤貌美有才，熟讀歷史又精通詩詞，擅長音樂。漢成帝被其美貌和才
學吸引，對其極爲寵愛，須臾不願與之分離。爲此還命匠人造了一輛寬大
的車輦，以便一起出遊。但卻遭到班婕妤的拒絕。她認爲賢明之君應該
名臣在側，只有桀、紂這樣的昏君才會與寵姬同坐。成帝雖不快但也無可
奈何，宮中因此盛讚班婕妤賢德。但不久，趙飛燕姐妹入宮，深得成帝歡
心，班婕妤遭冷落。又受成帝許皇后詛咒趙氏姐妹被揭發的牽累，班婕妤
自請侍奉太后，不再承寵，以避陷害。從此深宮寂寞，歲月悠長。班婕妤
作《團扇詩》（又稱《怨歌行》）云：「新裂齊紈素，皎潔如霜雪。裁作合歡
扇，團圓似明月。出入君懷袖，動搖微風發。常恐秋節至，涼飆奪炎熱。
棄捐篋笥中，恩情中道絕。」句句詠扇，又句句抒懷，以扇自比，因扇自
哀。團扇，團扇，夏日爲人送涼，秋來則被人丟棄或遺忘。這不正是宮中
佳人的人生寫照嗎？

　　《秋風紈扇圖》（圖2-16）是明代畫家唐寅的作品。畫中一位身材瘦削、
面容姣好的女子，手持紈扇，面帶憂戚之容，獨立於秋風之中。隨風飄起
的裙裾，更添蕭瑟之感。畫上角題詩道：「秋來紈扇合收藏，何事佳人重
感傷，請把世情詳細看，大都誰不逐炎涼。」借用「秋扇見捐」的典故，言
表畫家自己對世態炎涼的看法，針砭社會現實。

　　唐寅（1470－1523），字伯虎，在民間幾乎是一個家喻戶曉的人物，軼
事頗多。他是蘇州人，出生在一個商人家庭，自幼才華過人，聰明而有個
性。二十九歲時赴南京鄉試中第一名解元。第二年北上京城參加會試，意

氣風發的唐寅本以爲功名富貴指日可待，卻不想命運多舛。與他同行進京趕考的同鄉行賄買題事發，唐寅被牽連入獄，飽受折辱。後來雖得以澄清出獄，卻被革除功名，永世不得參加科舉，並被發往江南爲吏。富貴榮華，一夜成夢。遭此劇變的唐寅拒絕爲吏，「我也不登天子船，我也不上長安眠。姑蘇城外一茅屋，萬樹桃花月滿天。」從此絕念仕途。從他的號中能清楚地感受到他人生態度的變化，比如「江南第一風流才子」，恃才傲物，充滿

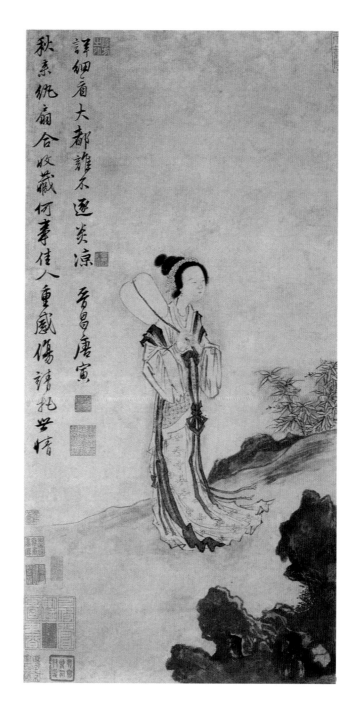

圖2-16　（明）唐寅《秋風紈扇圖》（77.1cm×39.3cm），紙本水墨，上海博物館藏

世態炎涼，正如手中紈扇；人生榮辱，轉瞬便滄海桑田！歎！

圖2-17 （明）唐寅《王蜀宮妓圖》
（124.7cm×63.6cm），絹本設色，北京
故宮博物院藏

唐寅在畫中詩曰：「蓮花冠子道人衣，
日侍君王宴紫微。花柳不知人已去，
年年鬥綠與爭緋。」

對禮法的蔑視、對世情的嘲弄。喜歡飲酒，常出入妓院，日日笙歌，以此排遣內心的抑鬱不平之氣。

《秋風紈扇圖》純以墨筆線條造型，淡墨寫衣帶，濃墨染髮鬢，墨韻生動，疏落的細竹和一角孤立的坡石，使畫面更加冷寂。以扇喻人，唐寅畫女子的哀傷，又何嘗不是寫自己的身世之傷呢？瑟瑟秋風，陡增內心的悲涼。

仕途受挫後，唐寅便賣畫爲生。他自幼喜愛繪畫，曾師從明朝著名畫家周臣（周臣擅長南宋四家簡勁風格的畫法），後博採唐宋諸家之長，加之飽讀詩書，終成自己的風格。他是一個多才的畫家，山水、花鳥、人物無一不能，無一不精。山水秀潤多姿，花鳥簡練灑脫，人物畫中尤以畫仕女見長。

唐寅經常畫妓女題材，透過對這些身份卑微者的描繪，表達自己的人生態度。《王蜀宮妓圖》（圖2-17）也是他的代表作。此畫以五代西蜀後主孟昶的宮廷生活爲題材，精心描繪四個盛裝宮妓。畫中女子身著華服，身材

50

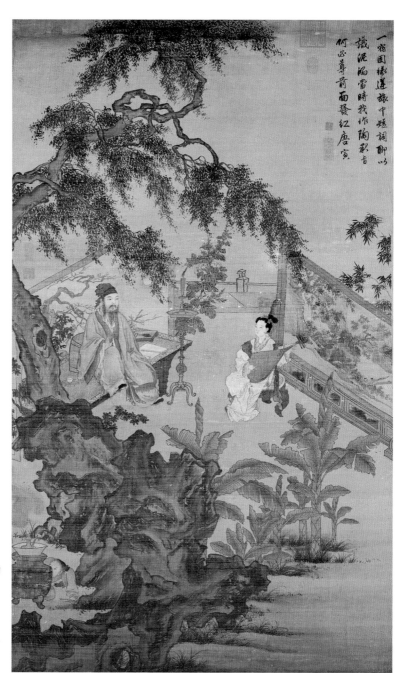

一宿圍欄蓬旅中短詞聊以
識泥禍當時我作陶歌者
何必尊前面發紅 唐寅

圖2-18 （明）唐寅《陶
穀贈詞圖》（168.8cm×
102.1cm），絹本設色，
台北故宮博物院藏

唐寅亦善畫山水，圖中
的樹木奇石，芭蕉細
竹，清潤雅逸而不失剛
勁之美，設色也秀妍。

瘦削，面容清秀，有婉轉的美感。女子的五官可以用一個「小」字來形容，小眼睛，小鼻子，小嘴巴。所謂柳眼，櫻唇，下巴尖俏。身材亦是小巧。如果說唐美人是豐腴、壯碩、健康的美，唐寅筆下的美人便是柔弱的美，如春風擺柳一般，他對弱者的同情可見一斑。

《陶穀贈詞圖》（圖2-18）是一幅批判假道學、充滿辛辣諷刺意味的畫。北宋初年，陶穀作為北宋的使者出使南唐。作為大宋的使者，陶穀態度非常傲慢，對李後主極不尊重。氣極的李後主與群臣商議，想出了一個嘲弄陶穀的辦法。他們派一個叫秦蒻蘭的宮妓來到陶穀的住處。秦蒻蘭以美妙的琴聲和柔媚的容貌博得了陶穀的歡心。一夜風流後，陶穀贈詞一首給秦蒻蘭。第二天陶穀再見李後主，後主舉杯叫出了秦蒻蘭唱歌，歌詞便是陶穀的贈詞。一聽之下，陶穀大窘，狼狽而回。

唐寅在畫上題詩道：「一宿姻緣逆旅中，短詞聊以識泥鴻。當時我作陶承旨，何必尊前面發紅。」以此嘲諷表面道貌岸然，實則陰暗猥瑣的達官顯宦。同時也表明自己的率直，以及我行我素、敢做敢當的人生觀念。畫中陶穀倚坐在榻上，幾縷長髯，一臉虛假表情。身前花燭高燃，筆墨紙硯在側。秦蒻蘭髮髻高聳，玉手輕揮，正在彈奏。長松、芭蕉、細竹在中國畫裏常用來表現人的高邁情操，點綴在這裏則更具諷刺意味。

唐寅以「三白法」（在美人額頭、鼻尖和下巴頦三處以白粉點染）表現女性的嬌豔柔美柔弱，畫法或工細或精緻或頓挫放逸，對後世的影響很大。

清代後期，江浙一帶商業經濟繁榮，文人雲集，市民生活活躍，仕女畫受到人們的喜愛。畫仕女瓜子臉、柳眉、杏眼、削肩膀、細腰的病態美成為一時風氣，代表畫家是改琦和費丹旭。

改琦祖上是西域人，後久居上海松江。他擅長畫仕女、人物、花竹，畫名顯著，深受王公貴戚、官僚士人的喜愛。《元機詩意圖》（圖2-19）是其代表作之一。全圖無背景，只在下方安放一張椅子，元機手捧書卷安靜地

元機詩意

欲室老人有此圖今在荒圖云
乙酉初夏七鄭陳情幹記

圖2-19　（清）改琦《元機詩意圖》（99cm×32cm），絹本設色，北京故宮博物院藏

改琦（1773—1828）是清代著名的人物畫家，以畫仕女見長，形象纖弱，風格雅淡秀逸。

圖2-20 （清）費丹
旭《紈扇侍秋圖》
（151cm×44.6cm），
紙本水墨，上海博物
館藏

費丹旭（1801—
1850），能畫山水、
花卉，擅長畫肖像，
精於畫仕女。所畫仕
女形象秀美，體態婀
娜，用線流暢自然。

坐著，頭不著珠翠，身不穿豔色，白衣白裙，寶藍色的飾帶，黑色的衣領，色調淡雅。線條婉轉流暢，刻畫了一位聰慧嫻雅、飽讀詩書而又韶華早逝的悲劇女性。

費丹旭的《紈扇侍秋圖》（圖2-20）用清靈瀟灑的筆觸、淡雅自然的墨色，描繪了一個秋景虛曠的空間。高大的柳樹，葉子已經落盡，只留空枝在風中飄擺，幾筆淡墨畫出竹子欄杆，飄渺開闊。一女子手持紈扇背倚山石，靜靜地凝視遠方。秋已來臨，夏天的扇子爲何還在佳人的手中？空曠的景，亦如寂寞的心。

秋風紈扇，佳人哀婉。

似與不似
中國繪畫

3

山川悠遠
——人與天的和諧

▌山水之樂

西方有風景畫之稱，在中國則叫山水畫。這充分顯示出了中國人的自然觀和人生觀。高山峻嶺、丘陵峰巒、森林植被……這是中國人眼中的山；涓涓細流、淙淙小溪、湯湯大河、浩瀚滄海，這是中國人眼中的水。山水就是我們生存的空間，亦即是自然。山，沉靜、博大、深厚，堅毅不拔；水，至柔又至利，屈曲有致，既可潤物無聲，又能摧枯拉朽。山的陽剛與水的陰柔相生相合，便是宇宙無限的生機。我們仰觀高山，俯聽流水，融於自然之間，正如孔子所云：「仁者樂山，智者樂水。」

山水畫是中國繪畫中最重要的組成部分，它開始於魏晉南北朝時期。當時的中國處於一個封建政權分裂割據的時期，自西元二二〇年至西元五八九年的三百六十多年時間裏，有諸多政權先後分立，三國、西晉、東晉、十六國、南北朝，直至隋統一，期間雖有西晉短期的統一，但僅維持了不到四十年，大部分時間戰亂頻仍。

戰爭使得社會動盪，各種矛盾非常尖銳，社會經濟發展出現了不均衡的狀態。北方經濟遭到嚴重破壞，百姓流離失所，「白骨露於野，千里無

雞鳴。」雖然北魏孝文帝改革後經濟有所恢復和發展，但速度緩慢。西晉末年，北方人民大批南遷，帶去先進的生產工具，與當地人民共同開發了江南，江南經濟得以迅速發展。分裂動盪的現實，使人們的思想非常活躍，各民族文化相互影響相互交融。儒家正統觀念受到衝擊，佛教迅速傳播，道家學說流行。崇尚自然，反對名教，追求放任通脫的自由生活方式在士大夫中間盛行。儒家思想強調「兼濟天下」，要「治國平天下」，是積極入世的態度。當不如意時，一些文人則以道家「無為」學說為指導，拒絕為官，隱居山林，求得自我解脫，要怡情悅性，自我陶冶，獨善其身。南北朝時的宗炳便是代表。

宗炳生於官宦世家，飽讀詩書，卻一生不仕，被《宋書》列入隱逸傳。當權者數次欲啓用其為官，他均不受。他精通琴棋，善書畫，尤好山水，愛遠遊，遊歷名山大川，樂而不輟。及至年老生病無法出行，歎曰：「噫！老病俱至，名山恐難遍遊，唯當澄懷味象，臥以遊之。」於是畫山水於四壁，把酒弄琴，對圖而坐，亦能感受到幽深高峻的山峰，飄渺的白雲，豐茂蒼鬱的草木，體會自然萬物的勃勃生機，感悟天地之道。以此「暢神」，愉悅性情。在這個過程中，人掙脫現實的束縛，精神馳往自由自在的廣闊空間，「山水以形媚道」。同時代的山水畫家王微也說，觀山水畫能讓人「望秋雲，神飛揚，臨春風，思浩蕩」，山水畫成了人們的心靈家園。山水四季之景不同，按自己的規律運轉，不因人力而有所改變。它涵容豐富，融怡，蒼鬱，蕭疏，慘澹，就如同人的生命經歷，如同人豐富的情感。當春天來臨的時候，人在自然生命的萌動中感到美好的希望，體會生命萌動的欣喜；夏日的蒼翠是生命的蓬勃，充滿力量；秋景的寧靜疏落，讓人體會收穫過後的寧靜和天高雲淡的曠遠；冬日的蕭瑟空寂，顯現了生命的艱難和頑強。人在山川的變化中，找到了自己情緒的寄託點，因此觀山則情滿於山，望水則情溢於水。在山水清音（圖3-1）之中，天地萬物

圖3-1　（清）石濤《山水清音圖》
（103cm×42.5cm），紙本水墨，
上海博物館藏

在縱橫錯落的山岩間，奇松突出
橫亙其中：一股山泉從山頭直瀉
而下穿過竹林和棧閣，衝擊山
石，注入深潭，噴雪跳珠，動人
心魄。在溪澗橋亭中二人靜坐，
面帶微笑，陶醉在松聲、水聲奏
成的交響曲中。

一片和融，物我兩忘矣。

　　也正是由於這樣的觀念，中國山水畫畫「遠」——平遠，深遠，高遠。它雖不是科學的透視觀，卻營造了一個無限的和詩意的空間。遠，突破有限，通向無限。古代留存的山水畫中，有很多作品都是由近及遠，層層展開。近處有草堂、樹木、小橋、流水、人家，遠處有水面、漁船，再遠處有層層疊疊的山巒、森林，越推越遠，最遠處是煙雲飄渺，還有若有若無的一痕山影。從有限推向無限，又從無限的遠眺與遐

59

圖3-2 （明）戴進《溪堂詩
思圖》（194cm×104cm），
絹本墨筆，遼寧省博物館藏

《溪堂詩思圖》是一幅意境
淡遠的山水畫，近景草堂、
松樹、溪流，小橋上一童子
抱琴過橋；遠景飛瀑、山
林、樓閣，生趣十足。

想中回歸到有限的現實,回歸到自己的家園。如同陶淵明詩云:「採菊東
籬下,悠然見南山,山氣日夕佳,飛鳥相與還。」(圖3-2)王維也說:「行到
水窮處,坐看雲起時。」

　　早期的山水畫,追求咫尺千里之趣,要在數尺的畫面上展現千里江山
錦繡壯麗之美。隋代展子虔《遊春圖》讓我們初嘗滋味,雖然畫法尚不成
熟,卻奠定了中國青綠山水畫的基礎。中國的山水畫大體可以分為著色和
水墨兩類。青綠山水是以石青石綠為主要顏色的重著色山水。《遊春圖》
(圖3-3)畫卷展開便春光融融,人著春衫泛舟水上,騎馬踏青遊春。畫家採
取多視點透視方法,在空中俯瞰大地,千里江山盡收眼底。近處坡岸、人
物、小舟清晰可見。層疊青山漸次遠去,視線不斷開闊,遠景山、水、天
融為一體。

圖3-3　(隋)展子虔《遊春圖》(43cm×80.5cm),絹本
設色,北京故宮博物院藏

展子虔生活在北齊和隋代,能畫人物,「善畫臺閣,寫
江山遠近之勢尤工,有咫尺千里之趣」。

圖3-4 （宋）王希孟《千里江山圖》
（51.5cm×1191.5cm）局部，絹本設色，北京故宮
博物院藏

畫面在表現陽光的感覺上採取了巧妙手法，強烈
而又統一的藍綠色有濃有淡，有虛有實，有陽光
撲面的感覺；山水明滅隱現，景物高低遠近，河
水波光閃爍，水汽蒸騰，充滿生機和朝氣。

　　宋人王希孟《千里江山圖》(圖3-4)則展現了更廣闊富麗的氣勢。畫作是
墨與色的完美結合，以大青綠色直接烘染山頭，水著五彩、村居、樓觀、
小橋、墨樹，揮揮灑灑近十二公尺，氣象萬千。這也是中國古代畫史上畫
民居最多的畫卷。

　　水墨山水至北宋已進入成熟階段，畫家眾多，但作品流傳至今的比較
少。李成活躍在五代末年北宋初年。《讀碑窠石圖》(圖3-5)是其代表作，
近處坡石、老樹、古碑、老者，遠景開闊。筆墨乾淨細膩，氣象蕭疏，煙
林清曠，清透乾冽的空氣，荒涼的山野，老硬虯曲的樹木，蒼涼之氣撲面
而來。畫中仰頭讀碑的老者將人的目光帶向歷史的沉思，引向遠方，在遼
遠的天際停駐。瞬間目光收回，又身處現實之中，開闊的山野，荒涼的氣
氛，令人生出歷史的滄桑感。倔強的老樹充滿頑強的生命力，是五代末北
宋初人的內心吧。山水之樂也就在於此，寄情寓志，寬快人生。

62

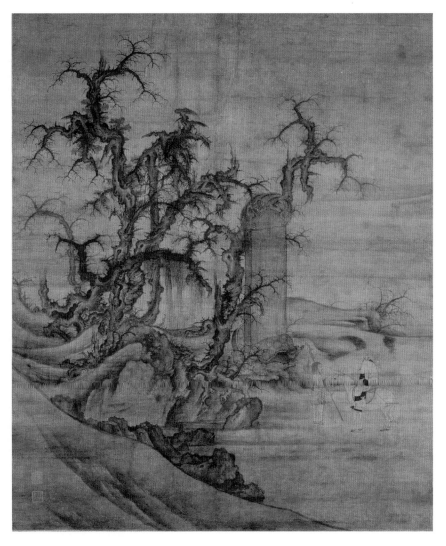

圖3-5　(宋)李成《讀碑窠石圖》
（125.9cm×104.9cm），絹本水墨，日本大阪市
立美術館藏

李成畫學五代荊浩、關仝而自成一體，充分發
揮筆墨的表現性能，以爽利灑脫的筆致和富有
變化的墨色，表現北方煙嵐輕動、秀氣可掬的
山景。淡而有層次的墨法，人稱「惜墨如金」。

▌人與自然合一

中國是一個農業國，自古以來人們依土地而生，自然的山山水水養育了我們，所以我們尊重自然、熱愛自然、珍惜生命、體察生命，追求人與自然的和諧，亦即「天人合一」的境界。在古人的概念中，天就是大自然，就是萬物生生不息的生命世界，人是生命世界中的一分子。所以孔子說人要畏天命，要敬天，對自然要有敬畏之心。這種崇敬之情，在山水畫中時時存在。

北宋范寬傳世的《谿山行旅圖》（圖3-6），一座大山拔地而起，佔了畫面約三分之二的面積，山勢巍峨壯觀。山峰上實下虛，堅實如鐵一般的山石向外凸起，飽滿磅礴。自山腳仰山巔，萬仞高山撲面而來。畫的下方山腳處的山路上，有人引著一隊毛驢從山中走來，在堂堂大山之下，他們顯得那樣渺小。以人觀山，自然如此偉大，敬畏之心油然而生。畫中的大山無論遠望、近看都山勢逼人，有無法逾越的距離感。在一幅畫絹上能畫出如此氣魄的高山，畫家採取了計白當黑、虛實相生的方法。古人說：「山欲高，盡出之則不高；煙霞鎖其腰，則高矣。」范寬巧妙地通過水的處理，

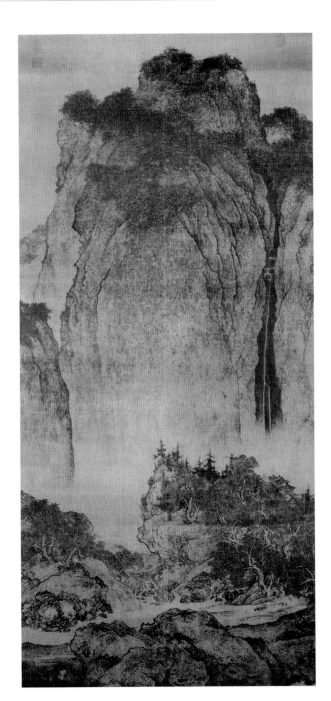

圖3-6　（宋）范寬《谿山行
旅圖》
（206.3cm×103.3cm），絹
本水墨，台北故宮博物院
藏

范寬作畫重視對自然山川
景物的觀察體驗，描繪關
隴一帶崇山峻嶺的壯麗雄
強之景，落筆雄偉老硬，
不取繁飾，元氣淋漓，可
謂「與山傳神」。

65

營造由視覺到心理上的高山之美，山水相得益彰。一線飛瀑自兩峰的夾縫處傾瀉而下，白水撞擊著崖壁，在陽光下浮動的水氣、雲氣籠罩了山腳，於是拉開了大山與前景的距離，留下了一個雲霧飄渺的空間。水也就部分地隱在了雲氣之中。前景小山上雜樹叢生，水從山石上、樹叢裏流出來，樹和山石的分隔使水變得蜿蜒曲折，幾經回轉，最終匯成一條河。古人說：「水欲遠，盡出之則不遠，掩映斷其派，則遠矣。」如此觀山望水，夏日中山川之遠便形成了。

山川之遠，亦是人心之遠。人是地球生物中最智慧的生命，人在這幅畫中雖小，卻又是偉大的，不容忽略。人帶著毛驢不疾不徐地走在山路上，山風吹來，人趕驢的吆喝聲與毛驢踏地的蹄聲、河水嘩嘩的流淌聲、風過樹林的作響聲，在山間融為一體，蕩漾開來，給山川帶來無限活力。

進入北宋中期以後，中央集權得到進一步鞏固，社會經濟漸趨繁榮。社會穩定，經濟發展，人們對畫的審美情趣也隨之發生了變化。由於畫家對大自然觀察體味的不斷深入，藝術表現力日趨精微，范寬山水畫雄壯的永恆感逐漸消失，具有抒情特質的山水畫以可遊可居、平易近人的面貌出現，抒寫充滿靈動變化的季節感和光影感。這個時期的畫家中，郭熙成就突出。

作為宮廷畫家，郭熙在他的畫論《林泉高致》裏，把儒家積極進取入世為官的觀念與道家隱逸山林的林泉之志結合起來。太平盛世，君主聖明，親人在堂，人如何能隱呢？因此山水畫就成為了人們嚮往山林的寄託所，觀之則「猿聲鳥啼，依約在耳，山光水色，滉漾奪目」，實在是能「獲我心」「快人意」，可以「養得胸中寬快」。所以畫山水要挖掘山水中的詩情畫意，要畫可行、可望、可遊、可居之山。《早春圖》(圖3-7)畫冬去春來，大地開始復甦。畫面自近處層層推遠，景致不斷變換。輕柔細膩的筆墨畫出近處的坡石，老樹枝杈以蟹爪樹的方式畫出，充滿力量和動感。山泉解

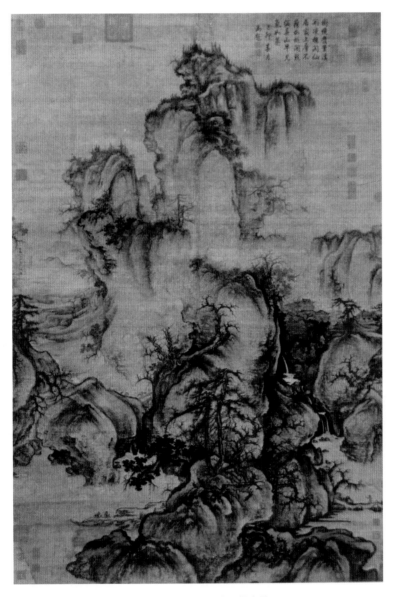

圖3-7　（宋）郭熙《早春圖》(158.3cm×108.1cm)，絹本墨
筆，台北故宮博物院藏

郭熙的畫有「情滿於山」的強烈情感，畫境細膩，僅畫春
山，就有早春雲景、早春殘雪、早春雪霽、早春雨霽、早春
煙雨、早春寒雲、早春晚景、春山欲雨、早春煙嵐等等。

凍，開始在山中緩慢、跌宕，卻又有聲有色地流淌著。水岸有挑著擔子的人行在山路上。中景的山谷裏，樓觀屋宇在霧氣中若隱若現，宛若仙境。河谷平原沿山腳向遠方伸展。山峰錯落有致，留白與淡墨的處理，完全沒有壓迫的感覺。一個充滿生機的初春美景展現於眼前。

《山徑春行圖》（圖3-8）是南宋馬遠的作品。春風中，一個文士駐足觀看，細柳隨風輕輕飄動，小鳥飛離了枝頭。人的思緒也隨之飄向遠山、遠空，靜靜地感受大自然的美。筆墨精微，變化細膩，把人的豐富情感以詩一般的畫境展現出來。使人不禁會想起宋人程顥的詩：「雲淡風輕近午天，傍花隨柳過前川。時人不識余心樂，將謂偷閒學少年。」

圖3-8　（宋）馬遠《山徑春行圖》（27.4cm×43.1cm），絹本設色，台北故宮博物院藏

馬遠是南宋四家之一，畫山水打破了傳統的鳥瞰式構圖，或峭峰直上而不見其頂；或絕壁直下而不見其腳；或近山參天而遠山則低；或孤舟泛月而一人獨坐。畫面留有較多的空白給人以聯想，被稱為「馬一角」。

宋中期以後，文人越來越多地進入畫壇。畫成為他們寄託胸臆、交流情感、往來唱和的生活樂趣，以畫自娛，推動中國繪畫有了新氣象。尤其是元代以後，山水畫一變以前追求溪山清遠，圖繪自然山川之美的做法，更注重個人情感的表現，更注重精神的追求，把人生的體味借山川吟詠出來，真實地理面貌的表現讓位於筆墨趣味的表達，筆墨形式的獨立性不斷發展。從元四家、吳門畫派、董其昌到清初四王、清初四僧，名家眾多。

王蒙是「元四家」之一，元末他曾在黃鶴山（今浙江餘姚）一帶隱居多年。過著臥青山望白雲的隱士生活。《青卞隱居圖》(圖3-9)是他的代表作。此圖描繪的是浙江吳興西北卞山的景色，千岩萬壑，層層疊疊，溪流奔湧，林木密佈，植被茂盛。山間有茅草屋，一人抱膝倚床而坐。茂密的森林中有一條山路曲折伸向山裏，有一位隱士策杖而行，向山裏進發。畫面構圖飽滿，筆

圖3-9　（元）王蒙《青卞隱居圖》(141cm×42.4cm)，紙本墨筆，上海博物館藏

王蒙的山水畫多為隱居的題材，構圖繁密複雜，筆法豐富多變，有明顯的個人風格。

墨多變，乾筆、濕筆、牛毛皴、解索皴，以及各種點苔方法，用筆活而不亂。山勢雄偉，幽遠深秀，草木蔥蘢，濕涼、清新之氣撲面而來。令人不由地跟著隱士的腳步走向山裏，隱而居之。

「江流天地外，山色有無中。」天地一片和融，境與性會。

▍一抹秋水的詩意

元代詩人張秦娥詩云：「秋水一抹碧，殘霞幾縷紅，水窮雲盡處，隱隱兩三峰。」這恰是北宋郭熙《窠石平遠圖》（圖3-10）的寫照。畫前景是幾塊坡石，三兩株稀疏樹木，有的葉子落了，有的葉子黃了，有的還留著淺淡的綠色。一條小河在秋陽下向遠方慢慢流去。淡淡的遠山，開闊的遠景。目光慢慢回轉，幾筆淡墨畫出的遠山，一條小河自山前逶迤而來，在夕陽下閃著明亮的光，大地沉靜安寧。山色有無中疏林唱晚，令人一聲歡息。誰道秋來是肅殺？收穫過後內心是滿足，一片明淨怡然。

郭熙認真觀察四季山景，曾寫下這樣的語句：「春山淡冶而如笑，夏山蒼翠而如滴，秋山明淨而如妝，冬山慘澹而如睡。」四時變化亦如人之情感，萬千豐富。

到了元代趙孟頫的筆下，秋則別有一番景象。趙孟頫是開一代風氣之先的畫家，他精通音樂，長於古器物鑒定，尤精於書法、繪畫。書法，篆、隸、行、草，無一不精；繪畫，山水、花鳥、竹石、人馬，無所不能。工筆、寫意、水墨、設色，樣樣皆通。元代畫風的確立，與他的影響密不可

分。他是元代畫壇公認的領袖人物，元代很多知名畫家都與他有關係：家人有妻子管道昇，兒子趙雍、趙奕，孫子趙鳳、趙麟，外孫王蒙等；朋友有錢選、高克恭、李衎等，後輩和學生有唐棣、朱德潤、柯九思、黃公望等；還有民間畫工陳琳、王淵等也都受過他的指點。趙孟頫作畫強調「古意」，力倡「書畫用筆同法」，主張嚴格的摹古功夫與精湛的筆墨技巧和豐富的創作經驗相結合，摹古但不被古法所束縛，畫風簡率蘊藉，典雅文靜。

《秋郊飲馬圖》（圖3-11），初秋時節，牧馬人趕著十餘匹馬來到河岸水濱飲水。馬兒膘肥體壯，有的低頭飲水，有的奔跑嬉戲。河水輕緩無波，坡岸，綠草，紅樹，天高雲淡，空靈清曠。雖沒有畫秋日天空的曠遠和清透的藍色，卻通過水、草、樹的色彩把它展現出來。畫面上的紅衣人手持馬鞭，回頭觀馬。這是趙孟頫畫鞍馬的代表作品，線描圓潤細勁，工細而不失飄逸；大膽運用紅綠色彩，有古豔之美。

趙孟頫（1254—1322），字子昂，號松雪道人。出身於宋皇族，是宋開

圖3-10　（宋）郭熙《窠石平遠圖》
（120.8cm×167.7cm），絹本墨筆，北京故宮博物院藏

畫家以細膩的筆觸，畫出了秋天優美的詩意空間。

圖3-11　（元）趙孟頫《秋郊飲馬圖》（23.6cm×59cm），
絹本設色，北京故宮博物院藏

趙孟頫是中國古代的畫馬大家，師法唐人和宋代李公
麟，深受元初畫壇推崇。

國皇帝宋太祖趙匡胤二子趙德芳的十世孫，浙江吳興人。從小跟隨名師學習
中國典籍，十四歲因祖蔭爲官。二十七歲時南宋爲蒙古族政權所滅，便退隱
吳興故里，致力於詩、文、樂、書、畫的研究，不久便聲名鵲起。1286年，
應元世祖忽必烈徵召出仕爲元官。之後直至1319年，三十餘年的時間裏他從
官從五品至從一品，官聲顯赫。但光鮮之下，內心卻有難言的苦痛和矛盾。
他以宋皇室後裔的身份出山爲元官，受到當時人的批評和譏諷，他自己內心
也很愧疚。但他又希望自己的人生能有所作爲，能以才識報效國家。在元初
漢族文人受歧視的大背景下，他這樣的身份也時時受到排擠。幾次回歸故
里，又被皇帝召回。宦海沉浮，頗有感慨，詩云：「在山爲遠志，出山爲小
草。……昔爲水上鷗，今爲籠中鳥。」痛苦溢於言表。就連他的夫人也作詩
道：「人生貴極是王侯，浮名浮利不自由。爭得似，一扁舟，弄風吟月歸去

圖3-12　（元）趙孟頫《鵲華秋色圖》（28.4cm×93.2cm），紙本設色，台北故宮博物院藏

元人張雨賦詩云：「鵲華秋色翠可餐，耕稼陶漁在其下。」令人心嚮往之。

休。」

　　1296年初，四十二歲的趙孟頫創作了《鵲華秋色圖》（圖3-12），畫的是齊州（山東濟南）鵲山和華不注山的秋景。他曾因爲官的機會多次遊覽北方山川，此畫有實景依據，但又是一個理想的世界。畫家在古意的追求中進行筆法的探求，以唐代簡潔的構圖和五代南方畫派平淡的形象爲模式，用楷書的筆法運筆，款款寫出，不落刻意的痕跡。古拙的形象在鬆而活的線條中變得生動，乾筆淡墨更使畫面滋生出平淡和暢的韻味。時間似乎瞬間就凝固在一個古雅而又深遠的世界裏。

　　畫卷展開，一片遼闊的水澤，河水自近景漫流向遠方，天際開闊，水天一線。遠處的右方一座山雙峰筆直，這是華不注山；左側平巒狀的是鵲山。坡岸、沙渚、小船，樹上有的葉子紅了，有的葉子落了，柳枝在秋陽下輕輕飄動。幾間茅草屋，屋前草地上五隻山羊在吃草，有漁翁在安靜地打魚。頗有「一望二三里，煙村四五家，門前六七樹，八九十枝花」的趣味。遠遠望去，天地如此寧靜，寓目的紅色、黃色、綠色帶來了幾許秋的清愁。

　　畫面由三個部分構成。右起部分以華不注山（圖3-13）爲主，高聳而莊嚴。山前濃綠的松樹與青山相呼應，更顯山的勁拔。近景幾株樹木，木葉盡落，孤單寂寞。畫面上遠山被處理爲仰視的角度，水、沙渚、樹木、小船、茅屋卻以俯視的角度畫出。俯仰之間產生了時間和空間的距離。中間的部分（圖3-14）是近景，畫一大叢樹，紅翠相間，視線透過樹可以望向遠方。畫卷左邊的部分是鵲山（圖3-15），山前的幾間茅屋草房被樹環繞著，又有山羊、打魚的漁人、魚網。屋頂鮮亮的色彩，鮮黃色的羊頭，與蕭疏的秋柳相映成趣。畫面的三個相對獨立的部分被畫前景的樹木連接爲一個整體，遙相呼應。站在遠處望過去，青山蒼翠，水波平靜，一片幽淡空明，這不就是我們嚮往的沒有世事紛繁的寧靜的鄉村生活嗎？

　　畫中的筆法也獨具特點。趙孟頫用粗細完全不同的筆，分別畫出山、沙渚、樹木、屋舍、蘆葦、小舟、人物，可細看，可遠觀，玩味不盡。沙渚上運用披麻皴，若斷若連、時斷時續的平行橫線，瀟灑有力，加強了畫

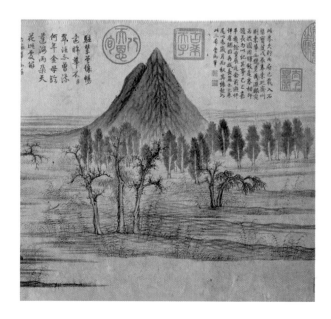

圖3-13　（元）趙孟頫《鵲華秋色圖》局部1

華不注山雙峰筆直，盡現勁拔之美。

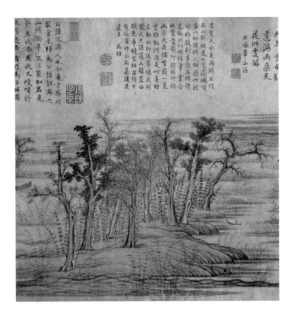

圖3-14　（元）趙孟頫《鵲華秋色圖》局部2

葉子黃了，又紅了，紅翠相間，秋意正濃。

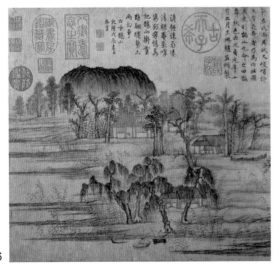

面的整體感，更強調了平和寧靜的美。

　　這幅畫是趙孟頫畫給好友周密的。周密是元代有名的文人，祖居山東，北宋滅亡後，祖上南遷，他無緣一覽先祖居住的地方。爲慰藉好友的思鄉之情，趙孟頫畫了這幅畫。畫中的兩座山在山東濟南郊區，但相距甚遠。畫家將其組織在一個畫面裏，不眞實裏更具有超越時空恍若隔世的感覺。矗立的山，淡遠的水，疏落的草房，一叢一叢的樹林……，就像是一個人在慢慢地訴說，訴說那綿長不絕的愁。是鄉愁，也是趙孟頫人生的清愁。隱在樹叢中的舴艋舟，平添幾許詩情，「只恐雙溪舴艋舟，載不動，許多愁。」

　　不是悲秋。

圖3-15　（元）趙孟頫《鵲華秋色圖》局部3

幾株樹，幾隻羊，停泊的小船，優遊的打魚人……，平和寧靜。

▌ 從容淡定的情懷

　　二〇一一年六月一日，世人矚目的「畫中之蘭亭」《富春山居圖》無用師卷，與《剩山圖》在分離三百六十餘年後，終於在台北故宮博物院完美合璧，堪稱畫壇盛事。作為中國山水畫史上最重要的一幅畫卷，其瀟灑簡練的線條，自然天成的韻味，對明清畫壇的影響，以及其曲折離奇的流傳經歷，再度成為學者、觀者研探的熱點。

　　《富春山居圖》是元代畫家黃公望的傳世名作。黃公望，江蘇常熟人，生於南宋咸淳五年（1269），本名陸堅，八歲時過繼給浙江溫州黃樂為養子。據說黃公此時已年屆九十尚無子嗣，得子喜曰：「吾望子久矣。」於是改名黃公望，字子久。黃公望天資聰穎，十二、三歲時應過神童科考試。曾任浙西廉訪司書吏，中年被推薦入京任中臺察院書吏。元仁宗延祐二年（1315），江浙行省平章張閭奪民田命案，黃公望被牽連入獄。出獄後棄絕功名，改信全真教，號大癡道人。雲遊蘇杭、太湖、松江一帶，並開始學習繪畫。此時他已是大約五十歲的人了。

　　黃公望不以賣畫為生，傳世的畫跡並不多，主要有藏於台北故宮博物

院的《富春山居圖》、《九峰珠翠圖》，藏於北京故宮博物院的《九峰雪霽圖》（圖3-16）《天池石壁圖》（圖3-17）《丹崖玉樹圖》、《快雪時晴圖》，藏於浙江省博物館的《剩山圖》，藏於南京博物院的《富春大嶺圖》等。

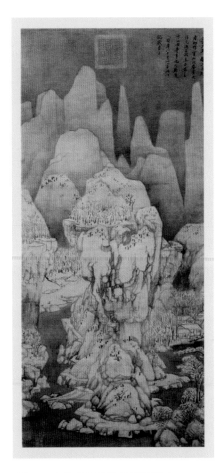

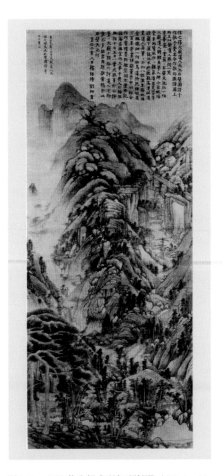

圖3-16　（元）黃公望《九峰雪霽圖》（117cm× 55.5cm），絹本墨筆，北京故宮博物院藏

畫家用烘染的方法強調雪後山峰的雪意，潔白沉寂；枯枝疏落，空氣清冷，空靈中帶有奇幻的味道。

圖3-17　（元）黃公望《天池石壁圖》（139.4cm× 57.3cm），絹本設色，北京故宮博物院藏

這是一幅以淺絳法畫出的山水，即坡石、山巒用墨勾勒、皴染後，再用赭色和墨青、墨綠加以烘染，畫面色彩呈現絳赭的調子。

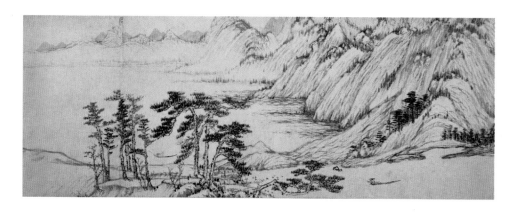

圖3-18　（元）黃公望《富春山居圖》（33cm×636.9cm）局部1，紙
本水墨，台北故宮博物院藏

畫上自跋道：「至正七年，僕歸富春山居，無用師偕往。暇日於
南樓援筆寫成此卷。興之所至，不覺亹亹佈置如許；逐旋填札，
閱三四載，未得完備。蓋因留在山中，而雲遊在外故爾。今特取
回行李中，早晚得暇，當為著筆。無用過慮，有巧取豪奪者，俾
先識卷末，庶使知其成就之難也。十年青龍在庚寅歜節前一日，
大癡學人書於雲間夏氏知止堂。」

　　《富春山居圖》是其代表作，始作於元至正七年（1347），完成於
一三五〇年，前後經歷了四年的時間，也就是黃公望在七十九歲至八十二
歲經營完成的。畫卷末黃公望的跋文記載了作畫的過程。（圖3-18）

　　此畫完成後就深得畫壇及收藏界推崇，畫上題跋及鈐蓋收藏印信者
二十餘人，均為名家，這當中還有幾段富有傳奇色彩的插曲。

　　明代中期以後，《富春山居圖》為大畫家沈周所藏。因為請友人題跋，
被友人之子據為己有，並以高價出售。幾年後，沈周在畫攤上見到此畫，
因錢未帶夠又失之交臂，痛心異常。明成化二十三年（1487），沈周竟憑著
記憶默畫出《富春山居圖》，雖然筆墨為沈周沉厚的面貌，但除了在卷尾增
加一段山坡外，大體保持了原作結構，可見其喜愛之甚。此畫卷現存於北
京故宮博物院，也是《富春山居圖》最早的臨仿本。

　　明代晚期，此畫傳到大收藏家吳洪裕手中，吳愛若至寶，起居坐臥，

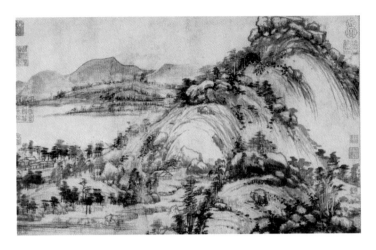

圖3-19 （元）黃公望《剩
山圖》(51.4cm×
31.8cm)，紙本水墨，
浙江省博物館藏

《剩山圖》與《富春山居
圖》兩圖相連接的地方燒
掉了一部分，所以構圖不
是很完整。《剩山圖》約
半張紙寬，上有收藏家吳
湖帆題簽:「山川渾厚草
木華滋」。

須臾不離。清順治七年（1650），吳氏病危，欲效仿唐太宗將《蘭亭序》陪
葬的做法，執意要把自己最喜愛的《富春山居圖》和唐代智永和尚的《千字
文》火焚殉葬。臨終前一天，他叫侄子吳靜庵把《千字文》投入火中，親眼
看著它燒爲灰燼。臨終那一天，當《富春山居圖》投入火盆後，他便昏迷不
醒了。吳靜庵趁機用其他畫卷換出《富春山居圖》。畫卷雖得以保存，卻
已燒成兩段。後來兩段各自流傳。卷首燒斷的一小部分，長五十一·四公
分，縱三十一·八公分，是爲《剩山圖》（圖3-19），輾轉流傳爲近世上海收
藏家吳湖帆購得。後來經浙江省文物管理委員會徵集，現藏於浙江省博物
館。後面《富春山居圖》的主要部分，長六三六·九公分，縱三十三公分，
被稱爲無用師卷，乾隆時曾收入內府，並引發了中國畫史上的一段公案，
即兩卷《富春山居圖》眞僞的問題。

　　乾隆十年（1745）冬，乾隆皇帝得到了一卷畫於元至元四年（1338），題
「子明隱君將歸錢唐，需畫山居景，圖此贈別，大癡道人公望，至元戊寅
秋」的山居圖，非常興奮，並根據有關《富春山居圖》的文字記載，將此卷

定爲眞跡。這就是被稱爲子明卷的《富春山居圖》。第二年，內府又購得
《富春山居圖》無用師卷。乾隆帝經與大臣研究比較，確定新購得的無用師
卷爲仿本。此後，子明卷一直伴隨著乾隆皇帝，無論是南巡，還是北上避
暑都帶在身邊。在六十年裏，五十多次題跋，直至在這個畫卷上幾乎無處
下筆爲止，蔚爲壯觀。而在無用師卷上，乾隆帝卻隻字未題。直到現代，
經過學者考證研究，確認無用師卷爲眞跡，子明卷爲仿本，才將此段公案
了結。

　　《富春山居圖》(圖3-20) 無用師卷是一幅紙本水墨畫。畫卷從水岸坡石
畫起，松柳之間掩映著水榭亭閣、屋舍，淡墨的遠山逶迤在遼闊明淨的江
面上，近景幾棵蕭疏的秋柳帶來了初秋的氣氛。再向前行峰巒起伏，山峰
矗立眼前，林木各具形態。山路、屋舍、小橋、行人隱現其間，遠山峰巒
交錯。接著山谷處有人家居住，山勢層疊，漸次淡遠。近岸幾株高大的松
樹，樹下亭中有人悠然觀鵝，一葉扁舟蕩漾水中，漁父垂釣其上。再向前

圖3-20　（元）黃公望《富春山居圖》（33cm×636.9cm）局
部2，紙本水墨，台北故宮博物院藏

舟行江上，「兩岸青山相對出，孤帆一片日邊來。」

圖3-21　（元）黃公望《富春山居圖》（33cm×636.9cm）局
部3，紙本水墨，台北故宮博物院藏

身即山川而取之，山水之意度見也。

　　行，疏林平坡，江面開闊，兩條小船行於水中。畫卷的最後，一峰突起，
山勢險峻。之後則是山水相連，水闊天空，直至卷尾。畫家以遊的方式，
揮灑自如地將千變萬化的山水（圖3-21）組織在一個畫面裏，令觀者如同坐著
小船順江而行，景隨人過，人隨景移，令人目不暇給，如一首交響曲，跌
宕起伏，最後歸於平靜。

　　黃公望晚年隱居在富春山一帶，以詩酒書畫爲伴，過著瀟灑浪漫的生
活。據《海虞畫苑略》記載，他「嘗於月夜棹孤舟，出西郭門，循山而行，
山盡抵湖橋，以長繩繫酒瓶於船尾，返舟行至齊女墓，牽繩取瓶，繩斷撫
掌大笑，聲震山谷，人望之以爲神仙云」。完全放下功名的他，胸中無所
束縛，寄情於山水，忘情於丘壑，領略江山釣灘勝景的同時，隨身攜帶筆
墨，隨時摹寫，把自己對生命的達觀畫在山水中。在《富春山居圖》中，
黃公望先以淡墨打底，再用濃墨皴寫樹木，墨色富有層次變化，明潔、淡
雅、自然。用渾厚有力的長線條表現山水的活潑生趣，揮揮灑灑，平行中
有交錯，蓬亂中有秩序。手隨心動，自由自在。黃公望把五代董源、巨然
的披麻皴法運用到了一個新的境界，成爲後世畫家師法的典範。明清以後

的重要畫家，如沈周、董其昌、王時敏、王翬、王原祁、吳歷、惲壽平等均受到他的影響。

中國人畫山水之遠，仰觀高山，俯瞰深谷，俯仰之間，把自己有限的生命與無限的自然相連，在遠景遠勢中追求精神的超越，在與自然的對話中放鬆自己的心情，從容面對人生。黃公望說山有三遠，平遠、闊遠、高遠。所謂闊遠（圖3-22），從近隔開相對，也就是一河兩岸。這種提法的改變，一方面是他所處的自然環境使然，但另一方面，也是黃公望放開放下後的心境。

風煙俱淨，天山共色，雲淡風輕，會讓我們在忙碌中更珍惜生命，從容淡定。

圖3-22　（元）黃公望《富春山居圖》（33cm×636.9cm）局部4，紙本水墨，台北故宮博物院藏

闊闊而無所束縛，人之所愛也，「行到水窮處」，方有「坐看雲起時」。

似與不似

中國繪畫

④

一花一世界

——小中見大的生命感悟

▋折枝花的天然韻味

中國的花鳥畫很少畫像西方油畫那樣的表現花卉自身特點的靜物花卉（圖4-1），而是常常憑藉著一枝花表達畫者的心思意念。為什麼要這樣畫？什麼是折枝花呢？

所謂的折枝花就是畫花卉的一枝或一部分凌空從畫外伸入畫內，這一部分就是自然，就是全部世界。雖不知其從何而來，但覺韻味橫生。（圖4-2）《芙蓉錦雞圖》（圖4-3）是宋徽宗的御題畫。畫卷打開，一枝芙蓉從畫外伸入畫內，分成兩個枝杈上揚、平伸。於是瞬間花的清香散在空氣中。畫的下角又伸入一枝菊花，在秋陽中盛開。

圖4-1 （法）馬奈《玻璃瓶中的花》

馬奈（1832—1883），法國人，繪畫講求鮮亮的色彩和光影，非常重視靜物畫，畫面瀟灑流暢，又不失靜物的鮮亮光彩，光的反射表現得非常準確。

85

圖4-2 （宋）無款《碧桃圖》
（24.8cm×27cm），絹本設色，
北京故宮博物院藏

畫面上雖然只畫了兩枝花，但
卻因滿枝或含苞，或怒放的花
蕾，令人感到春意融融，生機
勃勃。

畫家雖然只畫花木的一部分，但卻讓觀者置身於秋陽燦爛、花兒綻放、平
靜安逸的環境中。這一枝花韻從天來，與自然界氣脈相連，是自然活潑的
生命之美。如果花卉被剪下來，固然還有生意，但卻變成假手於人工的裝
飾物，而這枝芙蓉卻是自然界的一個組成部分。一隻錦雞飛來了，牠站在
芙蓉花枝上，毛彩鮮豔，姿態安閒，回頭向上顧盼。沿著牠的視線，我們
看到兩隻繞花而飛的彩蝶。花、錦雞、彩蝶，構成了富麗、安詳、平和自
然的畫面。畫家用自己對生命的無比熱愛之情、無比熱愛之心，體察萬物
的蓬勃生機。先民們日出而作，日落而息，生活雖然簡單，卻自然而然，
平淡天真。唐代畫論家張彥遠在品評繪畫時說「自然者為上品之上」，即能
夠體現自然天趣是繪畫表現的最高境界。這與老子「道法自然」的思想是
一致的。這就是折枝花的魅力。在花園中掬一捧花香，人解花語，花解人
思，生命是這般可愛。

　　　　《芙蓉錦雞圖》上有宋徽宗一首題詩：「秋勁拒霜盛，峨冠錦羽雞。已

知全五德，安逸勝鳧鷖。」不僅描述了畫景，尤其誇讚了這隻美麗的錦雞
有五種好德行。《韓詩外傳》言雞有五德：「首戴冠者，文也；足傅距者，
武也；敵在前敢鬥者，勇也；得食相告，仁也；守夜不失時，信也。」
文、武、勇、仁、信五種美德集雞一身。顯然，這是古人根據雞的生理特
點和形象特徵附會的。雞尚能如此，何況人乎？教化之意寓之。

圖4-3　（宋）趙佶《芙蓉錦雞圖》
（81.5cm×53.6cm），絹本設色，
北京故宮博物院藏

斜倚著的芙蓉花因錦雞的落下而
微微彎曲，更增添了花枝的柔美
感。左下角的蕭疏秋菊也被描繪
得搖曳多姿，富有情致。

《果熟來禽圖》(圖4-4)是南宋花鳥畫家林椿的作品。構圖簡單，還是畫折枝花。秋天到了，果子熟了。畫家用淡墨細線勾輪廓，細膩純淨的色彩染出果子甜熟的美。尤其是細節刻畫得十分精彩。伸入畫面的枝條沉甸甸的，表明正是豐收時節。樹葉子有的被蟲咬了，有的已經發黃、斑駁了。一隻小鳥俏立枝頭，昂首、挺胸、翹尾，鼓著腮在陽光中歌唱，豐收的喜悅之情飄蕩在空中。一隻果子上帶點兒青，還有兩個黑點，是蟲子咬過的痕跡。但這絲毫不影響我們感受豐收的快樂。

圖4-4 （宋）林椿《果熟來禽圖》（26.9cm×27.2cm），絹本設色，北京故宮博物院藏

林椿，錢塘（浙江杭州）人，生卒年不詳，南宋孝宗淳熙（1174—1189）年間為畫院待詔，以畫花鳥蜂蝶著稱，「傅色清淡，深得造化之妙。」

On the painting (vertical text, right-to-left):
荷花開了銀塘悄悄新涼早碧翅
蜻蜓多少六六水窗通扇底微風記
与那人同坐纖手剥蓮蓬
曲江氷史寫意并自度小詞
一闋可以付之管弦也

圖4-5　（清）金農《蓮蓬
圖》，紙本墨筆，吉林省博
物院藏

金農（1687—1764），仁和
（浙江杭州）人，「揚州八怪」
之一。博學多才，善隸書，
自創一體曰「漆書」。50歲後
方開始作畫，山水、花鳥、
人物都有成就。喜歡在畫上
作長題跋，與畫相映成趣，
自成一格。

　　金農畫《蓮蓬圖》（圖4-5），斜入畫面兩枝蓮蓬，不落一筆的背景，更令
人浮想聯翩。畫家說：「荷花開了，銀塘悄悄。新涼早，碧翅蜻蜓多少？
六六水窗通，扇底微風。記與那人同坐，纖手剥蓮蓬。」秋風吹過荷塘，
伊人已去，美景不再，清香卻縈繞於心，久久不散。

　　中國的花鳥畫講求自然韻味，追求小中見大，不僅僅指構圖特點，還
指借自然景物自身的特點，緣物寄情，在小生命中感悟人生的大道理。
「小」為景物之小，「大」為心境之大，是心境的無限延伸。梅蘭竹菊的題
材得畫家和國人青睞便是這個道理。一枝俯仰斜伸的竹（圖4-6），是「未出土
時先有節，及凌雲處總虛心」的人格理想；幾朵出塵的梅花，是冰肌鐵骨
的讚美；一簇幽蘭，是幽芳自賞的堅守；怒放的秋菊，是「寧可枝頭抱香
死」的志節。順其自然，自然而然。

　　宋末元初的畫家鄭思肖畫《墨蘭圖》（圖4-7），以寥寥幾筆，勾畫成一叢
疏花簡葉的幽蘭。墨色濃重，用筆簡逸。畫蘭葉運筆流暢奔放而又婉轉敦

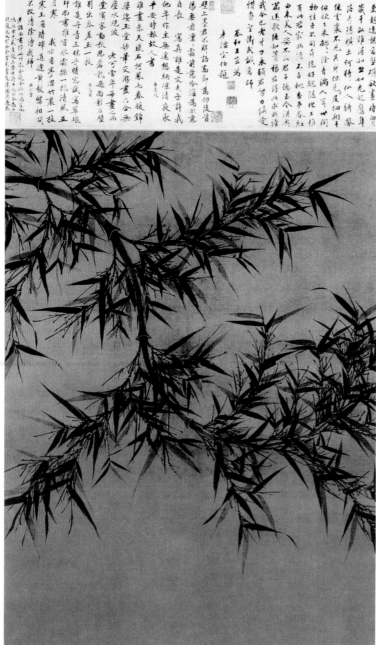

圖4-6 （宋）文同《墨竹圖》(131.6cm×105.4cm)，絹本墨筆，台北故宮博物院藏

文同畫竹自稱「必先得成竹於胸」，畫法上有創新，以濃墨為面，淡墨為背。畫中竹枝雖呈彎曲狀，卻在婉媚中見骨力，竹節分段清楚而連接自然，竹葉勁利而富有變化。滿紙枝葉活潑，生意十足。正是「見竹不見人」，「無窮出清新」。

厚，有剛勁挺拔的氣勢。莖短花幽，但有舒展之姿，更顯其清雅馥郁的氣質和經久不凋的活力。正是「秋蘭兮清清，綠葉兮紫莖」的美。畫家自題詩云：「向來俯首問羲皇，汝是何人到此鄉。未有畫前開鼻孔，滿天浮動古馨香。」這墨蘭不是閒逸之中的筆墨遊戲，是畫家經由墨蘭形象，表達自己對南宋淪亡的內心痛苦，抒發自己身處逆境卻絕不低頭的品格情操。「一花一世界，一沙一天國」。

　　觀萬物而有生意，中國畫上的一花、一草、一鳥、一蟲都是活潑的，都是充滿生機、生趣的。鄭板橋說過，他畫的東西，哪怕是一塊石頭，也是由一團元氣團結而成，是有生意的。這是中國畫追求的「氣韻生動」，亦是中國畫家對生命的無限熱愛。

　　藝術是什麼？藝術就是一種超越，一種提升。今天，我們高速度快節奏，奔波在各種事務當中，已經少有閒情停下腳步，向枝頭顧盼一下。看看這優美的畫面，足以帶給我們更多的人生啓迪。美在自然，美在內心，美在當下。

圖4-7　（宋末元初）鄭思肖《墨蘭圖》（25.7cm×42.4cm），紙本水墨，日本大阪市立美術館藏

鄭思肖善畫蘭、竹、菊，尤以畫墨蘭著名。其創作構思立意多取蘭竹花木傲霜耐寒的自然特性，通過爽利秀勁的墨蘭形象來象徵自己的高風亮節，雖身處逆境而絕不低頭。

▌君王筆下春風生

　　二○○二年四月二十三日，嘉德春季拍賣會上，宋徽宗的《寫生珍禽圖》手卷本從七百八十萬元起拍，競至二千五百三十萬元成交，創當時中國古代書畫在全球拍賣市場上的最高紀錄。二○○五年新年伊始，隨著紅太陽國際拍賣有限公司拍賣師的一聲槌響，宋徽宗的《桃竹黃鶯圖》以六千一百一十六萬元人民幣成交。五隻小鳥賣了六千多萬元，令世人矚目。

　　宋徽宗名趙佶，在位統治北宋二十五年（1101—1125）。然而在位期間國力卻日漸衰微，在金人南侵過程中，屈辱求和，一味退讓。靖康二年（1127）四月金兵攻破汴梁，宋徽宗、宋欽宗及后妃、趙氏宗族親屬三千餘人被金兵俘虜北去。宋高宗紹興五年（1135）被囚的宋徽宗病死在五國城（今黑龍江省依蘭縣），享年五十四歲。

　　宋徽宗政治上的失利，過往以為其昏庸無能，然而近年來則有許多學者從多方角度試圖為宋徽宗的政治評價翻案，至今仍未有定論。但是，以皇帝之尊的特殊身份，他在畫院制度的建立和藝術形式的開創上，成就

圖4-8　（宋）趙佶《枇杷山鳥
圖》（22.6cm×24.5cm），絹本墨
筆，北京故宮博物院藏

果子熟了，鳥兒來了，彩蝶也循
著香氣來了。

是有目共睹的。作爲一
個傑出的藝術家，他工
於書法、繪畫、詩詞、
音樂、戲曲，尤其是書
法、繪畫自成一家，卓
有成就，堪稱一代書畫
大家。他即位前便與繪

畫名家王詵、趙令穰、吳元瑜等人交往頗多，切磋畫技，並受到一定影
響。即位後，喜好愈甚，稱「朕萬幾餘暇，別無他好，惟好畫耳」。此話雖
不可完全當眞，但也說明他在繪畫上花費了很大精力。

　　宋徽宗最長於畫花鳥。其風格有二：一種是精工富麗的工筆重彩畫
法。筆墨精妙，形象生動，華麗典雅。並創造性地運用生漆點鳥的眼睛，
使其高出紙素，有轉目視人的效果：一種是水墨一體的畫法。追求清淡的
筆墨情趣，用筆樸拙挺健，不甚注意色彩，以墨色勾染爲主，間以淡彩。
《桃竹黃鶯圖》、《寫生珍禽圖》雖不是宋徽宗繪畫的極品，卻表現了其繪畫
的兩種不同風格。

　　歷代見於著錄的「宣和御畫」爲數甚多，山水、花鳥、人物、鞍馬、禽
獸幾乎無所不有。流傳至今有徽宗押署題字的作品共二十餘件，如《瑞鶴
圖》、《芙蓉錦雞圖》、《枇杷山鳥圖》（圖4-8）、《蠟梅山禽圖》、《祥龍石圖》
（圖4-9）、《柳鴉蘆雁圖》、《聽琴圖》等，風格不盡一致，有的相差懸殊，說

93

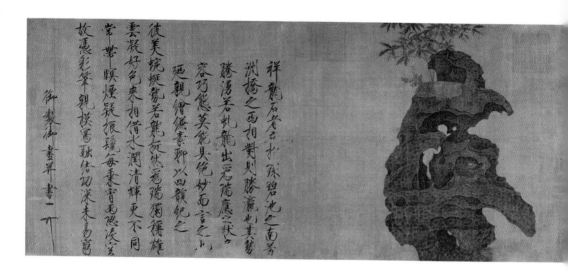

圖4-9 （宋）趙佶《祥龍石圖》（53.8cm×127.5cm），絹本設色，北京故宮博物院藏

祥龍石是徽宗宮中的一塊奇石，徽宗題贊其「騰湧若龍出」，「奇容巧態」，「為瑞應之狀」，所以親筆圖繪。

明並非都出自一人之手，可將其分為「御筆畫」和「御題畫」兩種。「御筆畫」是指徽宗親筆所繪之畫；「御題畫」指畫院畫家代筆之作，上有宋徽宗親筆款題。他能在作品上簽押，說明符合其審美趣味，或者就是在他親自指導下完成的。現藏北京故宮博物院的《芙蓉錦雞圖》、《聽琴圖》（圖4-10）就屬於御題畫中的精品。

《瑞鶴圖》（圖4-11）以其精麗清俊的格調被學者考訂為宋徽宗的御筆畫，是一幅既富於裝飾效果，又有濃厚傳統風格的花鳥畫作品。構圖新奇，在廣闊的藍天下，僅露出宮殿的屋脊，橙黃色的屋頂被五彩祥雲環繞，莊重肅穆而神

圖4-10 （宋）趙佶《聽琴圖》（147.2cm×51.3cm），絹本設色，北京故宮博物院藏

畫面正中一株枝葉鬱茂的蒼松，凌宵花盤繞松上，樹旁幾竿翠竹，松下有一石墩，中間一人危坐彈琴，左右各一人，對坐側耳聆聽，一童子拱手侍立。畫幅右側有徽宗以瘦金體題「聽琴圖」三字，上端還有蔡京題詩：「吟徵調商灶下桐，松間疑有入松風。仰窺低審含情客，似聽無弦一弄中。」左下側有徽宗御押。清代胡敬在《西清札記》中認為，這是宋徽宗的自畫像，畫中紅衣人是蔡京。

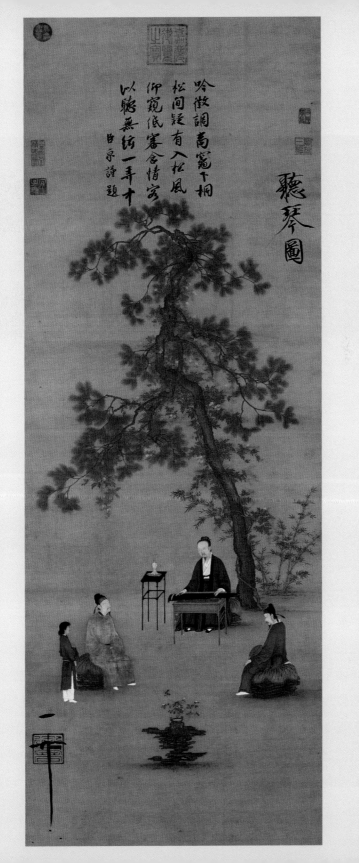

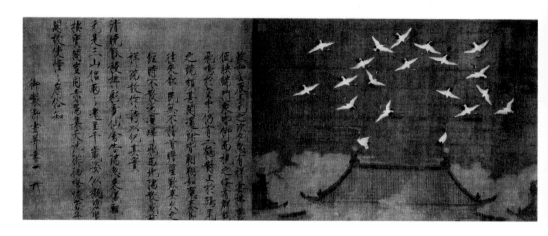

圖4-11　（宋）趙佶《瑞鶴圖》（51cm×138.2cm），絹本設色，遼寧省博物館藏

在中國傳統文化中，鶴是長壽、吉祥、高雅的象徵。早在唐代就有畫家薛稷以畫鶴著稱。直至今日，鶴還是國人喜歡的花鳥畫題材。

祕。十八隻白鶴在碧空上或左右盤旋或上下飛鳴，各具形態。兩隻立在螭吻上的鶴回首顧盼，與天上的白鶴相映成趣。造型準確，生動自然，堪稱中國古代工筆重彩花鳥畫中的精品。用石青烘染的天空，籠罩著淡淡的霞光，與白鶴相映，明麗、和諧、典雅，亦真亦幻，如天上仙境，突出了祥瑞的主題。卷後有宋徽宗的瘦金體題記：「政和壬辰上元之次夕，忽有祥雲拂鬱低映端門，眾皆仰而視之。倏有群鶴飛鳴於空中，仍有二鶴對止於鴟尾之端，頗甚閒適。餘皆翱翔，如應奏節。往來都民無不稽首瞻望，歎異久之。經時不散，迤邐歸飛西北隅散。感茲祥瑞，故作詩以紀其實：清曉觚稜拂彩霓，仙禽告瑞忽來儀。飄飄元是三山侶，兩兩還呈千歲姿。似擬碧鸞棲寶閣，豈同赤雁集天池。徘徊嘹唳當丹闕，故使憧憧庶俗知。」徽宗被俘，此畫散落民間。曾經元胡行簡、明項元汴、吳彥良等人收藏，後歸入清內府收藏。1945年8月，清末代皇帝溥儀攜此圖及一批珍貴書畫、

珠寶、玉器欲出逃日本，在瀋陽被截獲，《瑞鶴圖》遂藏遼寧省博物館。

《柳鴉蘆雁圖》（圖4-12）為紙本墨筆淡設色畫，以墨色勾染為主，用濃墨畫鳥，墨色黝黑如漆，微露青光，並以生漆點睛，幾欲活動。用筆樸拙勁健，描繪較為工整，工而不細。畫野情野趣，而得安閒寧靜之態。

從作品中可以看出，徽宗作畫重形似、重傳統的法度，追求對生活細緻入微的觀察。在鄧椿的《畫繼》中有這樣的記載：有一年，宣和殿前的荔枝結果，鮮紅圓潤。徽宗樹下玩賞，偶見一隻孔雀展翅欲上藤墩，便命隨行畫家畫孔雀升墩圖。很快，一幅幅工細富麗的畫卷呈到徽宗面前，但他看後卻說都畫錯了。畫家皆愕然不知其故。徽宗說，孔雀升高必先抬左

圖4-12　（宋）趙佶《柳鴉蘆雁圖》（34cm×223.2cm），紙本設色，上海博物館藏

春風拂面，柳枝抽芽，陽光和煦，禽鳥安閒，是清淡、清逸的美。

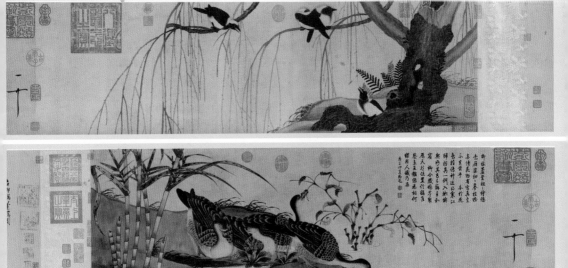

腳，你們畫的卻都是先抬右腳。又一日，龍德宮建成，宋徽宗命畫院畫家到宮中畫屏壁。畫家們為博得聖上歡心，各顯其能，竭盡全力。前來巡視的宋徽宗卻對一個青年畫手畫的折枝月季倍感興趣，重加褒獎。眾人不解其意。徽宗說：月季花開，四時朝暮均有不同之態。此圖乃畫春日正午的月季，沒有絲毫差異。這兩個事例說明，重形似、重法度不僅僅是徽宗的個人追求，也是他對宮廷畫院畫家的要求，因此這一時期的宮廷畫院創造了纖巧工致、典雅綺麗（圖4-13）的新風貌（圖4-14），被稱為「宣和體」。

由於個人的偏好，宋徽宗在位期間，擴大宮廷畫院，提高畫家的地位和待遇。他還注意人才的培養，把繪畫列入科舉考試，開科取士，設立了畫學。這是中國最早的皇家繪畫學院。畫學有完備的考試制度，還規定了學習內容，並為學生創造學習條件。每十日，便拿出內府收藏的圖軸兩匣，供學生觀摩。由於種種措施的採取，他統治時期的畫院，人才濟濟，有李唐、張擇端、王希孟、蘇漢臣等名家，是兩宋畫院最為繁榮的時期。

圖4-13　（宋）（傳）
吳炳《出水芙蓉圖》
（23.8cm×25cm），絹本設
色，北京故宮博物院藏

一朵盛開的紅蓮破水而
出，清麗奪目，豔而不
俗，正是「出污泥而不染，
濯清漣而不妖」的真意。

宋徽宗作為一個皇帝藝術家，其成就是中國歷代皇帝無法比擬的。他在書法繪畫上的造詣，在中國傳統繪畫發展上的重要貢獻，使他成為中國古代美術史上的大家。他的書畫作品，是中國藝術寶庫中的珍貴遺產。由於已知留存於世的徽宗作品很少，且絕大部分收藏於大博物館，加之他的「天子」身份，以及屈辱的悲慘結局，賦予他的書畫作品藝術價值之外的更多含意。所以流出的作品越來越受追捧也是理所當然的。

君王筆下春風生，滄海桑田，展卷令人扼腕歎息。

圖4-14　（宋）無款《紅蓼白鵝圖》（132.9cm×86.3cm），絹本設色，台北故宮博物院藏

秋景盧曠，微風中，紅蓼下有一隻白鵝安閒地梳理著羽毛，閃著光的白羽與白色的花，紅掌與蓼花的紅莖、綠葉相映，優雅、富麗。

▊ 畫了魚兒不畫水

魚在中國人眼中有特殊意義。在距今六千多年的陝西西安半坡村遺址中,就有多件畫有魚紋的彩陶盆。紅色的陶衣上,墨筆線條的魚兒活潑生動(圖4-15)。關於魚在古時的具體含意,研究者見解不同。一曰崇拜魚圖騰;一曰祈求捕魚豐收;一曰祈禱生殖旺盛,如魚一般多子,取多子多福之寓意。後來在年畫中人

圖4-15　新石器時代,三魚紋盆(17cm×31.5cm),彩陶,陝西西安半坡遺址

幾根樸素的線條,畫出了自由自在的魚,尤其是上翹的魚唇,使得魚嘴似乎在水中一張一合地吞吐。雖然沒有畫水,魚卻是活生生的。畫了魚兒不畫水,簡潔卻不簡單,意味豐富。

圖4-16　《蓮年有餘》，年畫，天津楊柳青

蓮，連也；魚，餘也。取其諧音，以祈求、祝福生活
富足，生活幸福。

們畫魚（圖4-16），是「年年有餘（魚）」的祝福。歷史上有諸多畫家畫魚，劉
寀、惲壽平、八大山人、齊白石等，顯然，魚是中國畫家喜愛的題材。

　　在中國的成語中，有「魚水情深」「如魚得水」「魚水和諧」等等，魚兒
離不開水，可在這些畫面上卻只見魚兒不見水，何也？

　　《落花游魚圖》（圖4-17）是北宋畫家劉寀的作品。春日花開時節，繽紛
的花瓣隨和煦的春風飄落在如藍的水面，引來了一群魚兒。它們追逐著花
兒，時而淺出，時而深浮，尾鰭擺動，意態安閒。水草隨波輕輕飄動，一
片怡然。令觀者不禁想起《樂府詩》「江南可採蓮，蓮葉何田田。魚戲蓮葉
間：魚戲蓮葉東，魚戲蓮葉西，魚戲蓮葉南，魚戲蓮葉北」所詠的魚兒的

101

圖4-17　（宋）劉寀《落花游魚圖》（26.4cm×252.2cm），絹本
設色，美國聖路易斯美術館藏

通過水草、花瓣、游魚的動態，表現水的流動、水的清透。魚
漫游的樣子，恰如柳宗元《小石潭記》所述「下見小潭，水尤清
洌……潭中魚可百許頭，皆若空游無所依」也。

102

快樂。定睛細觀，
如此美景卻無一筆
水紋，完全是魚態
使然。

畫法深受劉寀
影響的清代花鳥畫
大家惲壽平亦有一
幅《落花游魚圖》
（圖4-18）傳世。一片
花瓣落在玉汪汪的
水面上，引來群魚
追逐。淡墨細線，
筆法輕靈飄逸，色
調柔和，是暮春時
節的美。

圖4-18　（清）惲壽平《落
花游魚圖》（65.5cm×
30.1cm），紙本設色，上
海博物館藏

惲壽平（1633－1690），毗
陵（江蘇武進）人，精通
詩文，長於書畫。早年畫
山水，中年後以畫花卉為
主，其沒骨花卉（不用墨
線勾輪廓，用色彩直接點
染而成）對清代及近代花
卉畫影響很大。

圖4-19　現代，齊白
石《三餘圖》，紙本墨
筆，台北故宮博物院
藏

借三「魚」說三「餘」，齊白
石畫題曰：「畫者工之
餘，詩者睡之餘，活
者勞之餘，此白石之
三餘也」，悠然自在。

　　齊白石《三餘圖》（圖4-19），幾筆簡淡水墨，三條稚氣可愛、自由自在的小魚。沒畫一筆水，卻水色自現，清澈透明。水靜無色的美與魚的從容躍然紙上。隱去的水，自在的魚，虛實之間，有無之中，清簡了畫面，凸顯了主題，留給人更多想像的空間。以精微而致廣大，水之清淺，水之蒼茫，水之虛曠……，在人的心底蕩然而出。這豈是畫筆能完全展現的？老子曰：「天下萬物生於有，有生於無。」虛實相生，便是天地萬物的無限生機。沒有筆墨的水，更顯魚兒情態之妙。民間畫訣便說：「畫了魚兒不畫水，此間亦自有波濤。」

　　魚是吉祥，魚是多福。可這樣一個大家都認同的形象，到了清代大畫家八大山人的筆下，卻表現為傲世獨立，奇倔而充滿個性。

　　生活在明清之際的八大山人，名朱耷，是明太祖朱元璋第十六子寧王朱權的後裔。1644年清兵入關攻佔北京，明朝滅亡，結束了八大山人快樂、如意、一帆風順的人生發展階段，那一年他十九歲。三年後他避世出家為僧。國破家亡的悲憤心情在他的畫中以奇特的造型、老辣的用筆表現

圖4-20　（清）朱耷《荷石水鳥
圖》（127cm×46cm），紙本水
墨，北京故宮博物院藏

世事變幻，冷暖自知。睡也？
醒也？

出來。如同清代畫家鄭板橋所言：「國破家亡鬢總幡，一囊詩畫作頭陀。橫塗豎抹千千幅，墨點無多淚點多。」

　　明宗室的家世背景，注定了八大山人的坎坷人生，他的繪畫風格也不可避免地受到影響。對故國的懷念和悲憤抑鬱的情緒，使得八大山人的畫作多取荒寒蕭疏之景，畫殘山剩水。所謂零落山河顛倒樹，悲傷之情溢於紙素。

　　《荷石水鳥圖》（圖4-20）是八大山人的代表作之一，他以獨特的構圖，怪異的形象，信手塗抹的奇倔筆墨，營造了花鳥畫壇的一個新面貌。畫面以一種壓抑的構圖來完成，荷自上而下低垂著，一塊上大下小的石頭佔據了畫面顯著的位置，也構成了不穩定的視覺效果。這也許就是他對時事和對清政權的想像。石頭頂部還站著一隻水鳥，縮著頸，蜷著身，做金雞獨立狀。似乎世事與牠無關，牠縮在自己的世界裏，寂寞、孤獨。低垂的荷葉，幾乎壓在了鳥的身上。水鳥的眼珠畫在眼眶邊上，這也是八大山人獨特的語言。他畫中的動物的眼珠往往都是在眼眶三分之一處，甚至畫成方形，奇特而誇張。白眼多於黑眼，白眼看人，白眼向世事，這是他孤高傲世的心境。唯有一枝挺立的荷苞在向世人彰顯著主人不屈而又充滿佛性的內心。

　　八大山人繪畫主張「省」，即以簡取勝。在他

圖4-21　（清）朱耷《魚圖》
（34cm×26.5cm），紙本水
墨，上海博物館藏

天地之間，孑然獨立，只有
向前。

筆下無論是小魚小鳥小雞，還是一花一木一石，似乎已經到了不能再少一
筆的境地。尤其是他畫的「無水之魚」，意境更奇。

八大山人畫過多幅魚圖，簡之又簡，卻生氣十足。《魚圖》（圖4-21）中
的魚魚鰭展開，魚尾輕擺，圓睜著的眼睛白多於黑，神態精妙，靈動靈活
地游向畫前。身後一片空白。雖然沒有畫水，卻滿紙煙波，魚分明是游
在水裏，游在空闊明淨的水裏。古人說「空本難圖」，是說空是很難畫出
來的。又說「實景清，空景現」。八大山人把魚畫得非常突出，通過魚的
動作、魚的姿態，水便被淋漓盡致地展現出來。看到魚的神采，便感覺到
煙波的美妙。正可謂「虛實相生，無畫處皆成妙境」。中國畫講求「神」。
「神」本難繪，八大山人在虛景實景當中，令神境油然而生。

畫了魚兒不畫水，不是不畫，真水無香亦無痕。

▌大寫意的吟唱

　　早在新石器時代，中國的先民們就把美麗的花鳥裝飾到彩陶器（圖4-22）
上，以後的年代中花鳥又被逐漸運用到青銅器、漆器、帛畫、壁畫和畫像
磚面上，手法稚拙，但形象生動傳神。據宋代的《宣和畫譜》記載，魏晉

圖4-22　新石器時代，鳥
紋彩陶缽（112cm×
32cm），彩陶，陝西華縣
泉護村

一隻稚氣未消的鳥兒，展
開翅膀，定睛注目，一派
天真氣象。

圖4-23　（五代）黃筌《寫生珍禽圖》（41.5cm×
70.8cm），絹本設色，北京故宮博物院藏。

這是黃筌的寫生作品，因此構圖沒有規律性。畫
中畫了麻雀、鳩、蠟嘴、蟬、蜜蜂、龜等20多種
動物和昆蟲，真實細膩。透明的蟬翼，微微振動
的蜜蜂翅膀，如真景再現。

南北朝時期已有獨幅花鳥畫。及至唐代，花鳥畫已成爲宮廷和民間歡迎的
畫種，能畫花鳥畫的畫家多達二十餘人。其中畫工致富麗風格的邊鸞、刁
光胤最爲著名。他們十分注意寫實，務求形色俱麗。亦有殷仲容畫水墨一
體的風格。進入五代，西蜀黃筌和南唐的徐熙繼承唐代的寫實傳統並有發
展。黃筌淡墨細線，色彩鮮豔，專畫奇花異草，珍禽瑞獸（圖4-23），達到
妙造自然、形神兼備的地步；徐熙則以墨筆爲主，略施丹粉，多畫草花野
竹，水鳥淵魚，用筆清秀，意趣生動。這兩種不同的風格標誌著花鳥畫的
成熟和進步。

圖4-24 （宋）趙昌《寫生蛺蝶圖》（27.7cm×91cm），紙
本設色，北京故宮博物院藏

趙昌「每晨朝露下時，繞欄檻諦玩，手中調彩色寫
之」，「花則含煙帶雨，笑臉迎風；果則賦形奪真，莫
辨真偽」。與花傳神矣。

青巖出菜甲
挽浚化為蝶～
己不復觀生
滅逐交瞳翔
栩飄秋煙迷
鍾貼霞景煉
為長生術釜
丹了無涉
乾隆己未仲秋
御題

　　進入宋代，花鳥畫有了飛躍性的發展，藝術成就大大超過前代。花鳥畫家們尤其重視對自然界動植物的觀察（圖4-24），以此作爲構思和創造形象的基礎。追求形似，追求細節的絕對眞實，以眞實生動、精密不苟地再現客觀物象作爲審美的最高要求（圖4-25）。黃筌的富麗、安靜、平和、精細的風格佔據了主導地位。到宋神宗時期畫家崔白的出現，才打破這種成規，出現了新氣象（圖4-26）。題材範圍開始擴大，鳧雁、敗荷、寒塘、梅竹等都進入了花鳥畫。畫法輕鬆自由，表達畫家的感受。「覽物有得」而「寓興」成爲部分畫家的追求。中國花鳥畫步入自覺表現審美感覺的階段。隨後文

圖4-25　《（宋）易元吉《猴貓圖》（31.9cm×57.2cm），絹本設色，台北故宮博物院藏

爲了畫好獼猴，易元吉曾深入萬守山而餘里，寄宿山中人家，動輒數月，悉心觀察獼猴的行爲習慣，反覆琢磨其各種動態，將其天性而意趣橫生。

圖4-26　（宋）崔白《雙喜圖》
（193.7cm×103.4cm），絹本設
色，台北故宮博物院藏

晚秋時節，疾勁的風吹得樹枝
搖動，雜草倒伏，兩隻喜鵲喳
喳鳴叫，引得樹下的野兔回頭
顧盼，充滿了躁動不安的氣
氛。

圖4-27　（元）王冕《墨梅圖》（31.9cm×50.9cm），紙本
水墨，北京故宮博物院藏

北宋中、後期，就有僧人仲仁以墨暈畫梅花，疏淡可
愛。南宋初年揚無咎得其真傳，變墨暈梅花為墨筆細
線圈花的畫法，畫山間水濱的野梅，疏瘦清妍，枝幹如
鐵，花如玉雪。王冕畫墨梅便受其影響。

　　人畫家的介入，在「詩中有畫」「畫中有詩」的認識下，詩歌的托物言志與
借物抒情變成了花鳥畫的借物抒懷與托物寓興，書法的點畫傳情與直抒胸
臆也變成了花鳥畫的筆墨寫心與直抒情性，這就是寫意花鳥畫。其題材主
要集中在便於人格化的古木、竹子、梅花等植物上。

　　元人畫墨花墨禽，其中王冕名聲比較大。一部分原因是因為清代文學
家吳敬梓在《儒林外史》開篇就塑造了王冕幼年喪父、十歲為放牛娃、自學
成才、賣畫為生的藝術形象，雖然與他的實際情形並不完全相符。

　　王冕善畫，以墨梅聞名於世。今存放北京故宮博物院的《墨梅圖》（圖 4-27）便是其代表作。一枝報春的梅花橫斜在畫卷的中央，枝幹以重墨畫出，長而舒展挺秀，筆力遒勁。花朵以淡墨輕染，花蕊處重墨加點，顯示出梅花的潔白馨香，清新出塵。枝幹與花朵的墨色濃淡對比強烈，主次分明，層次清晰，十數朵梅花或含苞或怒放，生意盎然。畫花採取一筆三頓的方法，用鐵線勾圈，畫出花蕊含笑般的生意。勾花點蕊，不經意間著意，十分自然，盡顯百態。梅花鐵骨冰肌的神采凝聚在小小的枝條上，細而堅硬。構圖疏密得宜，疏散處疏，交錯處密，密而不亂，繁而有韻。畫上題詩：「吾家洗硯池頭樹，個個花開淡墨痕。不要人誇好顏色，只留清氣滿乾坤。」是讚花，亦是自讚。

　　王冕創造的這種墨梅畫法，領導了墨梅畫壇近二百年。直到明晚期，徐渭開創出新的大寫意風格，筆墨趣味得到更大的發揮。

　　徐渭，現代人稱其為「中國的梵谷」，其畫法影響了清和近現代諸多畫家，八大山人、鄭板橋、齊白石、李苦禪……直至今日的中國畫壇。他是山陰（浙江紹興）人，一生富有傳奇般的色彩。後人以《十字歌》記之：「一生坎坷，二兄早亡，三次結婚，四處幫閒，五車學富，六親皆散，七年冤獄，八試不售，九次自殺，十（實）堪嗟歎！」少年讀書習武，雖頗有才華，但先後八次參加科舉，屢試不中。加之家庭生活時遭不測，使他的性格變得比較極端，嫉惡如仇，又比較褊狹。四十幾歲得到浙閩軍務總督胡宗憲的賞識做幕僚，但好景不長，幾年後胡宗憲以嚴嵩同黨的罪名入獄並自殺。徐渭在巨大的壓力下，精神幾乎崩潰。於是採取多種難以置信的方式自殺，如以利斧砍擊顱骨，不死；長時間絕食，不死……四十六歲時在幻覺中殺了妻子，入獄服刑七年。晚年靠賣畫為生，如今在紹興的「青藤書屋」，還保留著他親筆題寫的對聯：「幾間東倒西歪屋，一個南腔北調人。」

圖4-28 （明）徐渭《墨葡萄圖》
（165.4cm×64.5cm），紙本墨筆，北
京故宮博物院藏

不畫葡萄的晶瑩、飽滿，而畫秋日晚
風中的孤獨，只緣人生風光不再，徒
留感傷。

116

生活的磨難，成就了徐渭超人的藝術才華。他的畫學前人而獨出自己的面貌，墨梅學王冕而又能出新意。不被眞實的形象所拘泥，追求個性的表現。「不求形似求生韻」，「捨形而悅影」，以狂草筆法入畫，大刀闊斧，縱橫恣肆，暢快淋漓。自稱「潑墨」。他作畫常即興發揮，簡練明快，信手揮灑，以筆墨宣洩胸中的不平之氣，震撼人心，直入「似與不似」之妙境。至此，追求寫實的中國花鳥畫徹底走向寫意。

《墨葡萄圖》（圖4-28）畫秋日的晚風中，葡萄藤條橫斜旁伸低垂著，斑駁枯黃的葉子，間雜著一串串隨風飄擺的葡萄。這些葡萄已經失去了成熟的飽滿，乾癟地掛在藤上。畫家以草書的筆法入畫，運筆如疾風驟雨，墨色淋漓酣暢。藤條、枝葉以及葡萄向下低垂，更讓觀者體會到作者的壓抑、憤怒。畫的上方自題詩道：「半生落魄已成翁，獨立書齋嘯晚風。筆底明珠無處賣，閒抛閒擲野藤中。」抒寫貧困潦倒、晚景淒涼、懷才不遇、英雄托足無路的悲苦。一顆顆乾癟的葡萄就是他的人生寫照。

徐渭憤世嫉俗，不得賞識的心情在他的很多畫作中都有體現，藏於台北故宮博物院的《榴實圖》，畫法清秀奇倔，構圖簡潔，開口處的石榴籽顆顆如明珠般晶瑩，「山深熟石榴，向日笑開口。深山少人收，顆顆明珠走。」清俊的石榴，又何嘗不是他孤高傲世的寫照呢？

《雜花圖卷》（圖4-29）總長超過十公尺，畫有梅花、荷花、石榴、菊花、梧桐、芭蕉、牡丹等十三種花果，姿態各不相同。畫法多樣，潑墨、破墨、積墨，水墨淋漓，筆法氣勢如虹。「數不盡的點和線，形和色，靈和肉，在其中傲嘯徘徊，奔騰踴躍，或如駭浪，或如烈火，或如輕雲，或如墮石，有力量的衝突，有聲音的交響，更是生命的迸發！」（盧輔聖語）

不是不寫形，只緣形在意之中。人生五味，酸甜苦辣鹹，化作漫天的筆墨，奔湧而出。生命本就是大寫意的吟唱。

圖4-29 （明）徐渭《雜花圖卷》
（37cm×1049cm），紙本
水墨，南京博物院藏

激情四射的時候，是不需要語
言的。

▌「他日相呼」的生命體察

小小畫幅上兩隻毛茸茸的小雞爭搶一條蚯蚓，竭盡全力，各不相讓。畫的卜角顯有四個大字：「他日相呼」（圖4-30）。寓意深刻而又充滿生活情趣，令人過目不忘。這是齊白石老人畫雞的得意之作。

齊白石，在中國是一個家喻戶曉、老少皆知的名字，也是一位在世界上最廣為人知的中國畫家，是近幾年來世界各大拍賣行個人畫作成交總額最高的中國畫家。他出生在湖南湘潭一個世代務農的農民家庭，家境清寒。他上過私塾，做過木匠，接受過文人文化的薰陶，臨過《芥子園畫譜》，亦曾多次遠

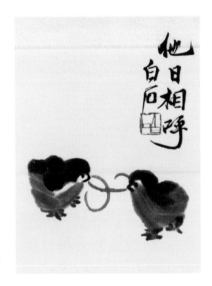

圖4-30　現代，齊白石《他日相呼》，紙本設色

這是源自於生活的睿智，畫有盡，意無限。

遊，遊歷名山大川。前半生在家鄉過著耕讀詩畫的鄉村生活，有文人的情懷，更有農民的審美愛好。

齊白石從小熱愛繪畫。他廣泛吸取借鑒前人經驗，學徐渭、八大山人、石濤、揚州八怪，又深受吳昌碩、趙之謙的影響。虛心接受民國時著名文人畫家陳師曾的意見，潛心經營，勇於創新，在構圖、用筆、用色上大膽變革，創出「紅花墨葉派」（圖4-31）。以飽滿的紅色畫花，以淋漓的墨色畫葉，在民國時文人畫的一統天下中，放入了繽紛的色彩和鮮活的生命。

白石老人一生勤奮，自習畫開始，只有生病或遇到重大事故時才停下畫筆，此外絕無間斷。

圖4-31　現代，齊白石《荷花》，紙本設色

飽滿的紅荷充滿活力，荷葉、蓮蓬疏落有致，葉子有枯有生，有動有靜，動靜相生，一個充滿生意和樂趣的世界。

121

他說:「不叫一日閒過」,「一天不畫畫心慌,五天不刻即手癢。」天道酬勤,最終他成為一位深受世界各國人民喜愛的大畫家。

齊白石繪畫題材廣泛,人物、山水、花鳥,幾乎無所不畫。最能代表其繪畫成就的是花鳥畫。他所涉及的花鳥草蟲之廣是前無古人的,「四時不絕之花」出自他筆下的有近百種。長時間的農村生活使他的畫有了特殊的民間味道。他以一顆善良、淳樸的赤子之心來關注所有的生命。無論是搏擊長空的蒼鷹,還是枝頭鳴叫的喜鵲、八哥,飛翔於藍天的和平鴿,覓食的竹雞、鵪鶉、雞、鴨,燈前飛舞的蛾子,花間起舞的蝴蝶,輕輕掠過水面的蜻蜓,出水的蓮花,傲霜的梅花,飽滿的桃子,鮮紅的草莓,架下的絲瓜,地裏的白菜(圖4-32)……都成了他筆下活潑的生靈,甚至於蒼蠅、蟑螂、老鼠這些人們認為醜陋

圖4-32 現代,齊白石《白菜》,紙本水墨

舊日白菜是北方冬日的當家菜,是平民之菜。齊白石畫白菜曾題道:「牡丹為花之王,荔枝為果之王,獨不論白菜為菜之王,何也?」

的東西也進入了畫題。他創造了一個既是現實又完全超越現實的眞、善、美的藝術世界。他對生活情趣和鄉間風物的描繪,不僅是文人畫家所缺乏的,也是以前所有畫家所沒能做到的,開一代新風。

　　一位花鳥畫家畫幾種昆蟲,並能畫好已屬不易,但白石老人卻能畫近百種。黃色的葫蘆上有一個小瓢蟲,枯了的蓮蓬上立著一隻小蜻蜓,蜘蛛網上有一片落葉,水面上有幾片落花,紅蓮（圖4-33）的倒影引來一群歡快的小蝌蚪……,每個普通尋常可見的事物,經過白石老人的畫筆,便變得新鮮可愛,明豔動人,令人動情,使人看後久久不願離去。他常常蹲在花草邊,仔細觀察花蕊花瓣的形狀,比較花與花之間的不同,把樹、葉、枝、幹的長勢,甚至樹葉的脈絡紋理都了解得清清楚楚。「爲萬蟲寫照,代百鳥傳神。」樸素無華的山花野草,都被賦予了歡樂的欣欣向榮的性格,使人感到親切、興奮,浮想聯翩。濃濃的鄉情讓人又回到了童年,回到了

圖4-33　現代,齊白石《荷花影圖》,紙本設色

河水清清,紅蓮垂影,引來一群歡快的小蝌蚪。

家鄉。

　　白石老人的墨蝦（圖4-34）最得人喜愛，也是獨有的。在他之前，畫蝦的人極少，也不甚有神。少年時，幹了一天農活的齊白石在水塘邊洗腳，突然覺得一陣鑽心的疼痛，急忙從水裏拔出腳一看，是隻草蝦把他的腳趾鉗出了血。這引起了齊白石極大的興趣，開始對草蝦仔細觀察，畫出了他平生第一隻蝦。從此一發而不可收。其後幾十年的繪畫生涯裏，他不斷觀察，不斷變化，終成一體。為了畫好蝦，他在畫案上用碗養了幾隻長臂青蝦。蝦在水中嬉戲，或聚或散，或打鬥跳躍，或趨前游後，情態各異。於是他畫的蝦透明而有彈性，淡墨細線的蝦鬚有直有屈，亂而有序。蝦的長臂也分出三節，後端細，前端最粗，開合有力。蝦腰有的拱起，有的伸直，一伸一屈的靈活姿態，濕潤的墨色，似乎蝦一直在水裏游動。蝦尾用三筆畫出，極具動感。最有特點的是蝦腳的處理，蝦的後腿本有十隻，齊白石將其減為

圖4-34　現代，齊白石《墨蝦圖》，紙本水墨

蝦腰一伸一屈，似在水裏游動；蝦鬚有直有彎，活靈活現。

八隻，後來又減爲六隻，甚至有的僅畫五隻。以極簡練的筆墨畫出形、質、動，一筆不能增，一筆亦不能減。他說：「余畫蝦幾十年始得其神」，「初只略似，一變畢眞，再變分深淺，此三變也」。他還說：「我畫的蝦和平常看到的蝦不一樣，我追求的不是形似，而是神似，所以畫出的蝦是活的。」

齊白石對花鳥蟲魚「形」的描繪可謂極「似」，然而與眞的來比，則仍然有如此如彼的「不似」。這個「不似」，不但無礙於形的肖似，反而有利於「神」的肖似，更利於美好形象理想化的展現。在「似與不似」的形象創造上，他賦予了作品更多自己的藝術特色。

齊白石從青年時期就讀詩並作詩，詩的涵養又被化爲畫的情趣，從而勾畫出具有詩的魅力的藝術形象。蜻蜓追逐水上的黃花，小魚情願自己上鉤，小雞拔河似的爭啄一條蚯蚓，小老鼠在打燈油（圖4-35）的主意。把自己在農村生活記憶中活潑、幽默、清新、雋永的畫意詩情傳達出來。古人說「畫是無聲詩」，蓋之謂也。

圖4-35　現代・齊白石《老鼠偷燈油》，紙本設色

畫家題詩道：「昨夜床前點燈早，待我解衣來睡倒。寒門只打一錢油，那能供得鼠子飽。值有貓兒悄悄來，已經油盡燈枯了。」這是他早年生活的記憶。

125

圖4-36　現代，齊白石《蛙聲十里出山泉》，紙
本水墨

此圖畫於齊白石91歲時。雖沒畫一隻青蛙，
卻讓人如聞其聲，身臨其境，「蛙聲十里出山
泉」，詩畫一體了。

　　1951年，文學家老舍以清初詩人查
初白的詩句「蛙聲十里出山泉」為題，請
白石老人作畫。白石老人沉思良久，提
筆畫出一群蝌蚪從長滿青苔的亂石中，
隨著淙淙作響的山泉直瀉而出。畫面雖
無青蛙，觀者卻感到蛙聲已從山後隨泉
水隱隱傳來。齊白石曾在自己畫的《草蟲
冊》上題了四個字：「可惜無聲」，以畫
不出聲音為惋惜。但觀《蛙聲十里出山
泉》（圖4-36），蛙聲依約在耳，分明就是
蛙聲與水聲的合唱。

　　1956年，世界和平理事會授予齊白
石「國際和平獎」，在頒獎儀式上他說：
「正由於愛我的家鄉，愛我祖國美麗富饒
的山河土地，愛大地上的一切活生生的
生命，因而花費了我畢生精力，把一個
普通中國人民的感情畫在畫裏，寫在詩

裏。直到近幾年來，我才體會到，原來我所追求的就是和平（圖4-37）。」

他日相呼，這就是我們的世界。

圖4-37　現代，齊白石《和平鴿》，紙本設色
追求和平，幸福生活，是人類的美好理想。

似與不似

中國繪畫

⑤

總把新桃換舊符
——老百姓的幸福生活

▌《清明上河圖》的那些事兒

　　《清明上河圖》是在中國知名度最高的古代風俗畫。每次它從北京故宮博物院的畫庫裏出來展現在世人面前，都會引起極大的轟動。展廳裏萬頭攢動，景象蔚爲壯觀，何也？因爲它道出了中國人心底的願望——平安喜樂。於是它就不僅僅是一幅氣勢恢宏、畫技高超的畫作了，更是中國人追求平靜、平安、和諧、富足生活的理想和寫照。

　　《清明上河圖》是一幅描繪北宋城鄉生活的風俗畫。表現城鄉風俗的美術作品，戰國時期就有。在漢代的墓室壁畫、畫像石、畫像磚上則有樂舞百戲、庖廚、牧放、出行的內容。在此基礎上，魏晉南北朝和隋唐時期有進一步發展，出現了韓滉的田園風俗畫《五牛圖》（圖5-1）。唐末五代有更多的藝術家把目光轉向城鄉平民百姓的生活，如趙幹描繪商旅出行的《江行初雪圖》（圖5-2），郭忠恕刻畫漁民生活的《雪霽江行圖》等。

　　宋代城市經濟繁榮，市民階層擴大，風俗畫成爲畫家們樂於表現的題材，其創作內容空前廣泛，涉及市民生活的各個方面，如貨郎、嬰戲、仕女、車馬、街市、耕織、牧牛、村醫、村學等。而《清明上河圖》代表著

129

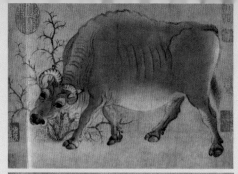

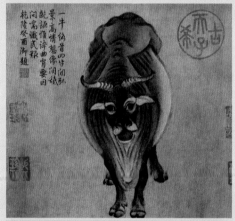

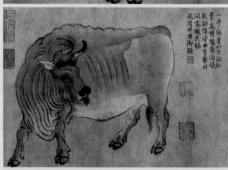

圖5-1　（唐）韓滉《五牛圖》（20.8cm×139.8cm），紙本設色，北京故宮博物院藏

五頭牛在田野上或吃草，或漫步，或站立，或前行，各具形態。韓滉用粗重滯澀的線條，畫出了牛的形體和筋骨，寫實又有牛強健馴順的神采。

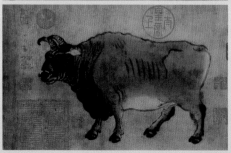

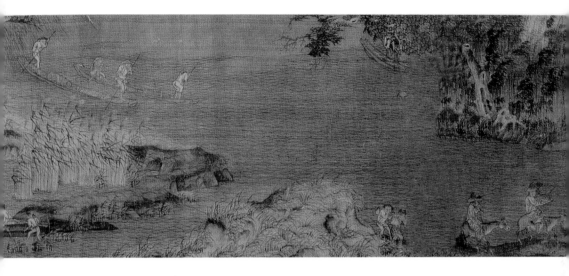

圖5-2　（五代）趙幹《江行初雪圖》（25.9cm×376.5cm）局部，絹本設色，台北故宮博物院藏

初冬，天空還飄著小雪，江上寒風陣陣，早起的旅人瑟縮在衣帽裏頂風前行；漁民起網，開始了一天的工作。

宋代風俗畫的最高成就。作者張擇端是山東諸城人，少年時讀書並遊學京城，後學習繪畫，擅長畫房屋、車船、市井風俗等。曾在宋徽宗時期的宮廷畫院做過畫師，還畫過《西湖爭標圖》（已失傳）。

《清明上河圖》長五百二十八公分，描繪北宋都城汴梁（今河南開封）及汴河兩岸清明時節的景象。汴梁當時已擁有百餘萬人口，是北宋政治經濟文化中心，商業發達。在城內的街巷當中，隨處都有商鋪邸店和酒樓飯館，繁盛的夜市也已出現。汴河是大運河的北段，是汴梁的大動脈，連接著長江流域和黃河流域，有著非同尋常的作用。圖以汴河爲主題，畫兩岸景物和汴河上忙碌的水運，描繪汴河兩岸成片的建築物、大街小巷和充塞其間的各色人物車馬，著重表現商業、手工業和服務業的興盛以及繁忙緊張的交通、運輸、供應、服役活動。通過春遊歸來的人們和在街上閒逛的

131

圖5-3　（宋）張擇端《清明上河圖》（24.8cm×528cm）
局部1，絹本淡設色，北京故宮博物院藏

*清晨，田野上的薄霧還沒有散，窄窄的小路上走來了
一隊小毛驢，一天的生活從這裏開始了。*

人群，把首都汴梁熙熙攘攘、忙鬧苦樂的城市生活面貌眞實地表現出來。
把時間和空間凝固在歷史的那一時刻，平民百姓平靜、平淡的生活中。

　　《清明上河圖》全卷可分爲三段。開卷畫汴梁郊區風光，疏林薄霧掩
映著農舍，田畝井然，樹木剛發新綠，一隊小毛驢馱著炭向城裏進發。（圖
5-3）漸漸出現大路，行人往來增多，其中有一隊人員肩挑背負，擁護著一
騎馬者和一乘轎者，轎頂上還插著柳枝，似是掃墓踏青歸來的人。中段描
寫汴河，以虹橋（一說是「上土橋」，在汴梁內城東角子門外；一說是「下
土橋」；還有一說是離汴梁外城七里的虹橋）爲中心。畫中巨大的漕船，或
停泊於碼頭，或往來於河中，一片繁忙的景象。畫卷由此漸入高潮。巨大
的拱橋橫跨兩岸，形態優美，宛若飛虹。橋頭攤商櫛比，行人如織。橋下

一艘巨大漕船正在通過，船夫奔走呼喊，氣氛緊張。（圖5-4）後段寫城市街景，酒樓茶肆，作坊醫家，人物眾多，街頭異常繁華。

《清明上河圖》是一幅寫實性很強的作品，所繪景物都具有典型代表性，時代氣息濃厚。它通過細緻的形象描繪，表現了城鄉生活的各個角落。畫中人物多達五百餘人，有為官者、農民、商人、醫生、算卦者、僧人、道士、衙役、縴夫、船夫、搬運工，還有婦女、童子，幾乎涵蓋了社會各階層的人士。不僅衣著各異，氣質、神態也不同。在畫中還穿插了充滿衝突的戲劇性情節。比如：卷首郊外踏青歸來的隊伍最前面，就有一頭受了驚嚇的毛驢在狂奔，後面有一人甩開手臂奔跑呼喊在追趕。（圖5-5）又

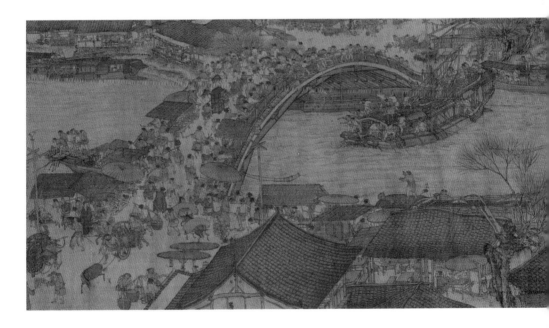

圖5-4　（宋）張擇端《清明上河圖》（24.8cm×528cm）
局部2，絹本淡設色，北京故宮博物院藏

巨大的拱橋如彩虹飛跨，充分顯現九百多年前中國人
造橋的高超技術。

133

圖5-5　（宋）張擇端《清明上河圖》（24.8cm×528cm）局
部3，絹本淡設色，北京故宮博物院藏

平民百姓的日子，使得畫面充滿生活的味道，平常而
有趣。

如虹橋上，橋面較窄，商販和橋欄杆處看船過橋的人本已擁擠異常，中間
留出的一條過道上還有人發生了爭執（圖5-6）：騎馬的人要下橋，坐轎子的
人要上橋，互不相讓。僕人們在高聲爭吵。橋上的喧鬧與橋下漕船過橋洞
的緊張相互呼應，氣氛熱烈。碼頭上堆著貨物，貨主坐在貨物上指揮搬運
工人。搬運工背上背著貨物，手裏還拿著一根細細的棍，叫作「籌」，用來
計算搬運貨物的件數。（圖5-7）心隨畫動，我們宛若回到了宋代那一時刻，
老百姓平靜、平凡的日子，安心、快樂。

　　畫卷的細節描寫具體入微，橋樑結構、車馬樣式、人物衣冠服飾，真
實豐富。甚至往來於汴河上巨大的漕船上每一塊船板、每一顆釘子都清晰
可見。在施耐庵的《水滸傳》裏，很多故事都發生在酒館裏。武松亦是在酒
館裏豪飲十五碗酒後徑直奔上景陽岡，三拳兩腳打死了那隻吊睛白額虎，

成爲千古傳頌的打虎英雄。畫卷上畫有多處酒館，門前酒簾招展，面目不一。根據孟元老《東京夢華錄》記載，當時汴梁有酒館兩萬餘間，始知其盛。畫卷的後段有一家掛著「正店」牌子的大酒樓（圖5-8），樓後院子裏酒甕如山。文獻記載，這屬於有官府釀酒許可的大酒店。所有這些形象，也都成爲研究宋代城市生活的重要形象資料。

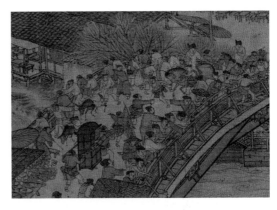

圖5-6 （宋）張擇端《清明上河圖》（24.8cm×528cm）局部4，絹本淡設色，北京故宮博物院藏

擁擠的橋面上發生了爭執。

《清明上河圖》採取多視點的構圖方法，把紛繁、冗長的事件組成一個和諧的整體，規模宏大，結構嚴謹，構思精巧，引人入勝。人物活動與景色的虛實、疏密、動靜具有明顯的節奏，有開始，有高潮，有結尾，氣魄非凡。筆墨精巧，兼工帶寫，色墨和諧。

《清明上河圖》據傳原來並無畫名，此名最早出於金人張著的題跋。到了明代

圖5-7 （宋）張擇端《清明上河圖》（24.8cm×528cm）局部5，絹本淡設色，北京故宮博物院藏

大運河連接了南北，水路運輸非常繁忙。

圖5-8　（宋）張擇端《清明上河圖》
（24.8cm×528cm）局部6，絹本淡設
色，北京故宮博物院藏

高大的酒樓敘說著古都的繁華。

李東陽的題跋則把「清明」解釋成了「清明節」。主要依據是京郊樹木已新
枝縈綠，一支有插滿柳枝小轎的隊伍，「似已在掃墓之後回城」。對這一說
法，懷疑者認爲，畫面中所展示的具體形象與那時的清明節無關，此圖描
寫的是清明坊到拱橋一段上河的景色。因爲圖中所畫驢子馱炭，成人、兒
童裸上身，執扇，戴草帽，設茶水攤、賣瓜攤等情境，只有中秋節前後才
有，不可能發生在清明時節。還有的把「清明」解釋爲「清明盛世」。依據
是：北宋時清明節有家家簪柳的風俗，此畫中卻找不到。有些場面與清明
節氣氛不相符，紙馬店前無顧客，街上卻有迎娶送嫁的。見解多樣，不一
而足。

　　《清明上河圖》至今已流傳近千年，歷史沉浮，人們還記著那些事──
百姓的平安日子。

▌從照盆孩兒說起

　　兒童，天眞、活潑、健康、純淨，是生命的延續，是希望，是未來。這些可愛的形象，很早就進入了畫家的視野。唐代畫家張萱的綺羅人物畫《搗練圖》、《虢國夫人遊春圖》裏都有兒童形象出現。五代周文矩的《宮中圖卷》(圖5-9)裏也有蹣跚學步的嬰兒。進入北宋，隨著城市經濟的繁榮，城鄉風俗畫、供年節裝飾用的節令畫流行，人們關注日常生活的瑣事，在平淡生活中尋求人生的快樂，兒童遊戲、兒童與貨郎這樣的題材就流行起來，描繪兒童天眞爛漫的同時也有祈求和祝福國泰民安、多子多福的寓意。這種畫亦稱嬰戲圖。

　　畫史記載中宋代有多位以畫嬰戲著稱的畫家，劉宗道、杜孩兒、蘇漢臣、李嵩、劉松年、陳宗訓等。劉宗道畫中的孩子「以水指影，影亦相指，形影自分。每作一扇，必畫數百本，然後出貨，即日流布，實恐他人傳模之先也」。這種形象的畫作被稱爲「照盆孩兒」，在京城風靡一時，深受民眾的喜愛。還有一位姓杜的畫家因精於畫嬰戲圖而得名「杜孩兒」。

　　蘇漢臣是著名的畫嬰孩的畫家，河南開封人。曾是北宋末年宣和畫院

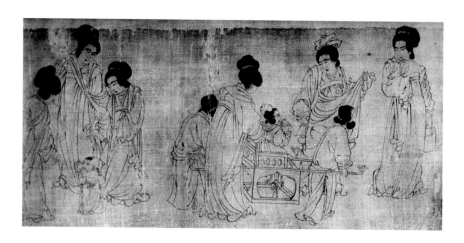

圖5-9　（五代）周文矩《宮中圖卷》(縱25.7cm)局部，絹本
墨筆，美國大都會、克利夫蘭和福格藝術博物館分藏

周文矩是活躍在10世紀的南唐畫院畫家，能畫人物、車
馬、山川等，畫仕女最好。《宮中圖卷》是白描作品，現存
殘卷四段。畫中嬰孩天真活潑，頗為傳神。

畫家。南渡後，任職南宋紹興畫院。能畫佛道宗敎畫和人物仕女畫，尤其
以表現兒童形象著稱。所畫嬰兒多為宮廷貴族嬰兒形象，秀美富麗，玉雪
可愛。《秋庭戲嬰圖》(圖5-10)是他的代表作。畫上衣著整潔、面龐圓潤的
姐弟倆正興致勃勃地圍著鑲嵌螺鈿的繡墩玩轉棗磨的遊戲。小男孩全神貫
注，小女孩則嚴肅認眞。小男孩頭髮梳成「木梳背」的樣式，髮梢俏皮地偏
向一側，一雙眼睛明亮有神。庭院裏假山石矗立，芙蓉、菊花盛開。花蔭
下的繡墩上也擺滿了玩具。正是秋高氣爽的季節，色彩明麗典雅，筆法簡
潔流暢。

　　蘇漢臣還畫有《貨郎圖》。那個時代的畫家常把孩子和貨郎畫在一起。
貨郎是走街串巷叫賣貨物的人，也就是流動商販，往來於城鎭鄉村之間，
售賣各種日用品和玩具、小零食等，因此深受兒童的喜歡。

　　在蘇漢臣之後的李嵩是畫貨郎圖最多的畫家。李嵩，浙江杭州人。

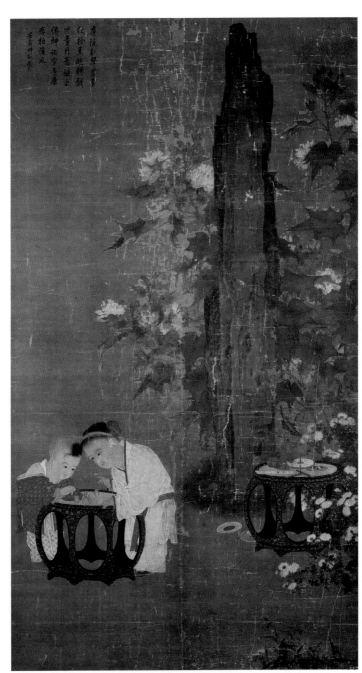

圖5-10 （宋）蘇漢臣《秋庭戲嬰圖》（197.5cm×108.7cm），絹本設色，台北故宮博物院藏

小男孩明亮的眼睛，俏皮的頭髮，紅色的衣衫，活潑可愛；女孩端正的面容，沉靜的神態，純白的衣衫，溫順安寧。

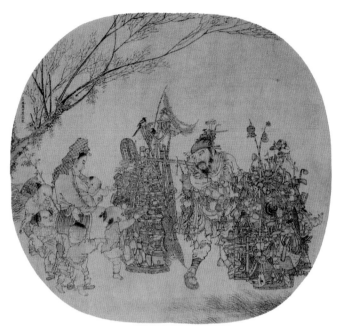

圖5-11　（宋）李嵩《貨郎圖》（25.8cm×27.6cm），絹
本淺設色，台北故宮博物院藏

貨郎擔子上琳琅滿目的物品，是那時的鄉村生活，
簡單，有趣。

少年時做過木匠，後來被宮廷畫師李從訓收為養子，師從其學畫。任南宋光宗、寧宗、理宗三朝畫院待詔。流傳的作品有《貨郎圖》、《骷髏幻戲圖》、《西湖圖》等，僅《貨郎圖》的流存就有三幅之多。

李嵩的《貨郎圖》（圖5-11）描繪一位年老的貨郎挑著裝滿百貨的擔子來到村口，一群天真活潑的兒童蜂擁而至。一個心急的光屁股娃娃沒等擔子放穩，便急著攀爬摳取；稍大一點的孩子牽著媽媽的衣衫提著要求；光著腳的孩子一手指著貨擔一手召喚著同伴。還在母親懷裏吃奶的嬰兒一邊吃奶，一邊用小手觸摸著擔子上的玩具。被孩子們圍著的母親的耐心，老貨郎擔心貨物被損壞又希望賣出去的矛盾表情，都被刻畫得維妙維肖。畫家以極精細的手法畫出了貨郎擔：貨物分六層碼放，擺放井井有條，各種生活用品、食物、玩具應有盡有。許多貨物上有文字標記，如「山東黃米酒」「酸醋」「攻醫牛馬小兒」「文字」「仙經」等字樣。

李嵩還畫有《骷髏幻戲圖》（圖5-12）。宋代流傳下來的畫傀儡戲的作品大多以兒童遊戲的方式出現。此圖畫一個席地而坐的大骷髏，身著長衫，

140

頭戴紗質的樸頭，用懸絲操縱著一個小骷髏在表演。大骷髏的身後坐著一個婦女，懷裏抱著吃奶的孩子，旁邊是一副傀儡戲擔子，擔子上有草席、雨傘以及傀儡戲的用品。小骷髏的身前一個孩童伏地觀看並伸手做攫取狀，孩童身後有女子雙臂伸開呈呵護狀。畫上還有一處用磚砌的坊基，上面插了一塊牌子寫著「五里」，似是地名。這描繪的是走街串巷演傀儡戲的一家人。場景描繪清晰，情節細膩，人物表情把握準確，畫法工整精細，富有趣味。

懸絲傀儡在今天稱之為提線木偶，唐代便見於詩文記載，宋代始為盛行。不僅在北宋都城的瓦肆勾欄裏經常演出，在鄉間也是常見的娛樂方式。從圖中小骷髏懸絲數量眾多就可知其發達程度。製作精良的小骷髏各個關節可以活動，即便是複雜的動作亦可表演自如。宋代黃庭堅曾詩云：「萬般盡被鬼神戲，看取人間傀儡棚。煩惱自無安腳處，從他鼓笛弄浮生。」「骷髏幻戲」大約也是作者對人生無常、浮生如夢的一番感慨吧。

中國是一個農業國，先民們一直過著自給自足的農耕生活。因此牧牛童的生活、牧牛童的歡樂也是宋代風俗畫的流行題材。

宋代畫家閻次平的《四

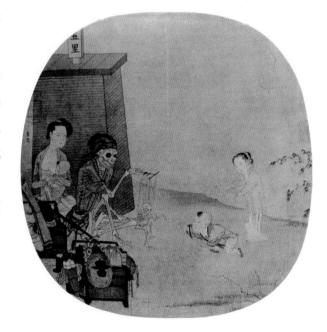

圖5-12　(宋)李嵩《骷髏幻戲圖》（27cm×26.3cm），絹本設色，北京故宮博物院藏

忍把浮生看破，換了淺吟低唱……

圖5-13　（宋）閻次平《四季牧牛圖》，絹本水墨，四段，每段
35cm×99.7cm，南京博物院藏

閻次平，南宋孝宗時畫院畫家，畫山水人物，尤其擅長畫牛。

142

圖5-14　（宋）李迪《風雨
歸牧圖》(120.7cm×
102.8cm)，絹本淺設色，
台北故宮博物院藏

李迪，生卒年不詳，曾為
北宋徽宗宣和畫院待詔，
後供職南宋高宗、孝宗、
光宗朝畫院，擅長畫花
鳥、竹石、走獸，還有很
好的山水畫造詣。

季牧牛圖》(圖5-13)，畫春、夏、秋、冬四季牧童的生活狀態。特別是冬季
一段寒風凜冽，枯葉飄零，牧童蜷縮在牛背上，樹枝在寒風中飛舞，蕭瑟
中更見牧童的辛苦。南宋畫院畫家李迪的《風雨歸牧圖》(圖5-14)是古代描
繪牧歸景色的傑出作品。畫上天氣昏暗，風雨交加，水波奔湧，柳枝搖
曳，落葉在疾風中狂舞。兩個牧童頭戴斗笠，身披蓑衣，迎著風雨驅牛急
歸。全圖筆墨精妙，設色雅致，形態逼真。尤其是一個牧童因斗笠被大風
吹落而手忙腳亂的情節，更給畫卷增添了無窮的生趣。

　　及至現代，畫家李可染的牧牛圖更讓人耳目一新。李可染畫的牧童，
天真、稚氣、頑皮，牛則樸實無華任勞任怨。畫面的意境喚醒了人們心

中童年與家園的記憶，詩化的空間帶來牧歌式的田園寧靜。《暮韻圖》（圖5-15）作於1965年。天色將晚，落日的餘暉透過濃郁的樹叢，帶來一片安寧。小牧童只穿了一條短褲，坐在樹杈上吹著牧笛。十指跳動，一縷清音悠然回蕩在樹林的上空。笛聲中臥在地上的牛瞇起了眼睛。牧童的衣服、草帽掛在樹枝上，草鞋散落在樹間草地上，更見無拘無束、自由自在的情趣。孩子的一派天真與天地合而為一。

　　孩子是可愛的，一舉一動，一笑一哭，發自內心，率真自然。畫孩子亦是畫人內心對純美的嚮往，對生命的期盼。這是人恒久的追求。

圖5-15　現代，李可染《暮韻圖》，紙本設色

牛是李可染一生喜愛描繪的對象，他說：「牛也，力大無窮，俯首孺子而不逞強」，「吾崇其性，愛其形，故屢屢不倦寫之。」

145

▊ 總把新桃換舊符

　　宋代詩人王安石在《元日》中寫道：「爆竹聲中一歲除，春風送暖入屠蘇。千門萬戶曈曈日，總把新桃換舊符。」過年，是中國人最隆重的節日。辭舊迎新，接近年關的時候，家家戶戶開始準備年貨。舊時人們除準備吃食，還要在門庭窗戶、住宅內外張貼年畫，以烘托喜慶歡樂的氣氛，納福驅邪，祈求來年風調雨順、五穀豐登、國泰民安、人壽年豐，寄予對美好生活的祝福。民間有這樣的說法：「有魚有肉不像年，貼上年畫才算年。」年畫因其民間流行的普遍性，成為中國繪畫中的一個重要部分。

　　「年畫」一詞出現在清道光年間（1821－1850），之前稱呼不同。北宋時稱作「紙畫」，明代宮中叫「畫帖」。清初各地稱法不一，北京叫「衛畫」（因這種畫多出自天津衛的楊柳青），蘇州稱「畫張」，杭州一帶叫「歡樂圖」，四川綿竹稱「斗方」，等等。

　　年畫起源於遠古時代的原始宗教。二千多年前就有了門神的形象。人們畫「神荼」「鬱壘」掛於門戶，守衛防凶。這種題材到了唐代就發生了很大變化。據說唐太宗生病夜不能寐，常常噩夢隨身。只好讓朝中大將秦叔

圖5-16 《門神秦叔寶》，年畫，蘇州桃花塢　　圖5-17 《門神尉遲敬德》，年畫，蘇州桃花塢

寶和尉遲敬德執兵器守護拱門，於是得以安眠。遂畫二武將形象貼於門
上，稱「門神」（圖5-16）（圖5-17）。此形式迅速流傳民間，畫上的二武將便成
爲百姓崇拜的神像，用以驅邪避惡。

　　宋代木版印刷普及，木版年畫開始出現，題材內容進一步擴大，戲
曲、雜技、城鄉風俗都進入到年畫題材中。年畫成爲百姓居家生活的裝飾
物和商品，需求量擴大，在都城還有專門的「紙畫」市場。到清中期以後，
民間木版年畫發展迅速，涉及內容豐富多彩，產地幾乎遍佈全國各地。因
地區不同風格趣味有所不同。具有代表性的地區有天津楊柳青、河南朱仙
鎮、山東濰縣楊家埠、四川綿竹、山東高密、蘇州桃花塢、河北武強、陝
西鳳翔、山西臨汾、廣東佛山、湖南灘頭、福建漳州等。題材大約可以分

圖5-18 （清）《莊稼忙》，年畫，天津楊柳青

描繪農業生產的場景，糧食豐收的喜悅。

圖5-19　（清）《福壽康寧》，年畫，天津楊柳青

期盼福壽雙全、康樂安寧的生活。

圖5-20 （清）《灶君》，
年畫，山東濰縣

傳說灶君是掌管人們飲
食的神靈，「察一家善
惡，奏一家功過」，每年
臘月二十三要責報玉皇
大帝，以明賞罰。所以
崇拜灶神也就成為諸多
拜神活動中的一項重要
內容。

為世俗生活（圖5-18）、歷史故事、神話傳說、吉祥喜慶（圖5-19）、神像迷信
（圖5-20）、幽默諷世、娃娃畫（圖5-21）七大類。

　　與文人畫的超然簡淡、宮廷繪畫的富麗細膩不同，年畫富有浪漫主義
色彩。構圖飽滿，顏色豔麗，對比強烈，極富裝飾效果。採用比喻、象
徵、諧音、擬人、雙關、形象誇張等表現手法，表達人們避凶趨吉、求
祉盼福的心理。《尚書》說福有五種，「一曰壽，二曰富，三曰康寧，四
曰攸好德，五曰考終命」。民間則把「五福」解釋為福、祿、壽、喜、財，
「人臻五福，事求吉祥」。比如畫一隻喜鵲站在梅花枝上，叫「喜上眉（梅）

151

圖5-21 （清）《貴子有餘》，年畫，天津楊柳青

胖娃娃抱著魚，取多子多福、生活富足之意。

梢」；一隻猴子騎在馬背上，叫「馬上封侯」；畫一個柿子，一柄如意，叫
「事事如意」；畫嬰兒與蓮花，叫「連生貴子」；畫嬰兒與魚、蓮花，叫「連
年有餘」；畫嬰兒旁有扇子、圓果、蝙蝠、磬，叫「福緣善慶」，等等。表
達了百姓對美好生活的渴望，令人心領神會，一目了然，充滿想像和民間
趣味，把中國百姓對幸福生活的憧憬和善良的願望體現得淋漓盡致。

河南開封朱仙鎮木版年畫堪稱中國木版年畫的「鼻祖」，始於北京，距
今已有一千多年歷史。以神仙、門神畫爲主要題材，還有表現民間故事、
山水花鳥、喜慶、辟邪等多種題材的，如「柴王推車」「五子登科」（圖5-22）
等。風格剛健，色彩濃重，具有濃郁的北方鄉土氣息。

楊柳青木版年畫大約創始於明代晚期。最早開業的有戴家和齊家。至
乾隆年間（1736—1795），店號逐步增多，規模不斷擴大。較大的作坊能

圖5-22　《五子登科》，年畫，河南開封朱仙鎮

宋代有一個叫竇禹鈞的人很有才學，教子有方，
五個兒子先後進士及第。畫五子登科，是祝賀金
榜高中的意思。

有五十多個畫案，多名工人，每年可以印製年畫百萬張以上。加之楊柳青是運河上的重鎮，交通便利，周圍有三十多個村莊都從事年畫生產，幾乎「家家都會點染，戶戶全善丹青」，是年畫的重要集散地。楊柳青年畫題材豐富，門神、灶君、侍女、民間故事，如「瑞雪豐年」「三星圖」「麒麟送子」「金玉滿堂」(圖5-23)等等。風格上受清代院體繪畫影響，精細柔美，講求色彩的協調。

　　蘇州桃花塢木版年畫始於明代後期，題材新穎多樣，吉祥喜慶、神

圖5-23 《金玉滿堂》，年畫，天津楊柳青

金魚，金玉的諧音。畫金魚游於水草間，以象徵財
富。滿堂金玉，期望富有。

楊柳青年畫店

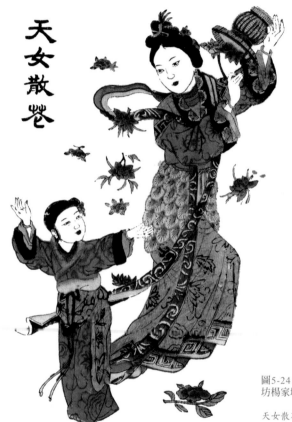

天女散花

圖5-24《天女散花》，年畫，山東濰坊楊家埠

天女散花寓意春滿人間，吉祥常在。

像、戲曲、民間故事以外，表現城市繁華的風景畫尤為引人注目。又吸收了西方銅版畫的技法，風格精麗寫實，清雅細秀，如「姑蘇萬年橋」「西廂記圖」等。

　　山東濰坊楊家埠木版年畫出現於明末，清代盛極一時，畫店有百餘家，生產各種年畫達二百餘種，題材內容和風格更富有民間氣息，如「大得餘利」「門神秦瓊」「天女散花」（圖5-24）等。

　　年畫從遠古走來，以豐富的題材和獨特的藝術風格，紀錄了中華民族在漫長的農耕時代的生活軌跡，紀錄了不同地區不同民族的風土人情、風俗習慣、民間信仰，紀錄了中國百姓的理想、情感、審美趣味、積極達觀的生活態度，以及對美好理想的恒久追求。年畫多姿多彩，飽滿響亮，亦如中國人對未來的追求，來日光明燦爛。

參考文獻

[1] 葉朗，朱良志。中國文化讀本[M]。北京：外語教學與研究出版社，2008。

[2] 楊新，班宗華，聶崇正，高居翰，郎紹君，巫鴻。中國繪畫三千年[M]。北京：外文出版社，1997。

[3] 王耀庭。新視界——郎世寧與清宮西洋風[M]。台北：故宮博物院，2007。

[4] 薛永年，邵彥。中國繪畫的歷史與審美鑒賞[M]。北京：中國人民大學出版社，2000。

[5] 李霖燦。中國美術史講座[M]。桂林；廣西師範大學出版社，2010。

[6] 李鑄晉。鵲華秋色——趙孟頫的生平與畫藝[M]。北京：三聯書店，2008。

[7] 石守謙等。中國古代繪畫名品[M]。台北：雄獅圖書股份有限公司，1986。

[8] 王伯敏。中國繪畫通史[M]。北京：三聯書店，2000。

[9] 陳傳席。中國山水畫史[M]。南京：江蘇教育出版社，1986。

[10]邁珂·蘇立文。山川悠遠——中國山水畫藝術[M]。洪再新，譯。廣州：嶺南美術出版社，1989。

[11]王樹村，王海霞。年畫[M]。杭州：浙江人民出版社，2005。

[12]中國古代書畫鑒定組。中國繪畫全集[M]。杭州：浙江人民美術出版社，2000。

責任編輯　　雪　兒
封面設計　　陳德峰

中華文化基本叢書───── 01

書　　名　似與不似：中國繪畫
著　　者　白巍
出　　版　三聯書店（香港）有限公司
　　　　　香港北角英皇道 499 號北角工業大廈 20 樓
　　　　　20/F., North Point Industrial Building,
　　　　　499 King's Road, North Point, Hong Kong
香港發行　香港聯合書刊物流有限公司
　　　　　香港新界大埔汀麗路 36 號 3 字樓
版　　次　2014 年 10 月香港第一版第一次印刷
規　　格　16 開（165 × 230 mm）172 面
國際書號　ISBN 978-962-04-3515-7
　　　　　© 2014 Joint Publishing (H.K.) Co., Ltd.
　　　　　Published in Hong Kong

本書原由北京教育出版社以書名《中華文明探微系列叢書（18 種）》出版，經由原出版者授權本公司在除中國內地以外地區出版發行。